QUESTIONS
IMPORTANTES
SUR
LE COMMERCE.

QUESTIONS
IMPORTANTES
SUR
LE COMMERCE,

A l'occasion des oppositions au dernier Bill de Naturalisation.

Ouvrage traduit de l'Anglois de JOSIAS TUCKER, Recteur du College de Saint Estienne à Bristol, & Chapelain de l'Evêque de Bristol.

A LONDRES;
Chez FLETCHER GYLES, dans Holborn.

M. DCC. LV.

AVERTISSEMENT
DU TRADUCTEUR.

QUoique l'Auteur de cet ouvrage ait eu principalement pour objet de propoſer ſes idées ſur une queſtion vivement agitée en Angleterre pendant le dernier Parlement, on a crû que les excellens principes & les vues ſaines qu'il y a renfermées ſur le commerce & ſur les parties les plus intéreſſantes de la politique, pourroient en rendre la lecture utile en France. On s'eſt attaché à le traduire le plus exactement qu'il a été poſſible, & on ne s'eſt permis d'autre liberté que celle d'ajouter un petit nombre de notes pour appuïer, pour éclaircir, & quelques fois auſſi pour contredire

AVERTISSEMENT

la pensée de l'Auteur. On n'a pas cru devoir retrancher quelques invectives contre l'Église Romaine auxquelles il se livre dans sa Préface. Elles sont injustes sans doute, mais elles feront sentir le besoin qu'on a d'y répondre & de n'y plus donner lieu. l'Église Catholique n'a jamais abandonné la Doctrine de J. C. sur la tolérance & la charité. L'orgueil, l'ignorance, ou le zéle outré ont dans des siecles de ténébres donné naissance au dogme affreux de la persécution. Les peuples, les Princes & les Ministres de la Religion y ont peut-être également concouru, & s'il falloit accuser une Religion des excès auxquels se sont portés ses Sectateurs, le Protestantisme seroit bien éloigné d'être exempt de reproches. Servet & Barneveldt ont trouvé des juges & des bourreaux dans des païs où il n'y avoit

ni Moines ni Inquisiteurs. Un esprit de lumiere s'est depuis répandu sur l'Europe, & son heureuse influence a été utile à la Religion, parce qu'il l'a dégagée de toutes les fausses conséquences qu'une raison aveuglée par les passions osoit en tirer.

Il faut l'avouer, les Protestans ont été les premiers à reconnoître l'injustice de la persécution parcequ'ils étoient en général plus persécutés. Les Catholiques moins intéressés à cette vérité l'ont reconnue plus tard: plusieurs Théologiens sont même encore attachés au systême de l'intolérance; mais les Fenelon & les Fleuri ont réuni l'amour de la tolérance civile avec le zele le plus vif & la piété la plus sincere. Puissent-ils trouver beaucoup d'imitateurs: puissent de vertueux & savans Ecclésiastiques venger la Religion

AVERTISSEMENT

Catholique des reproches de ses ennemis, en développant le véritable esprit de ses maximes. C'est à eux à instruire les dépositaires de l'autorité civile & à reclamer en faveur des malheureux & en faveur de l'état, contre des Loix trop sévéres qu'un zéle indiscret arrachoit à une piété trop docile. C'est à eux à s'élever contre ces nouveaux Idaces, qui, lorsque la sagesse du gouvernement a voulu dans ces derniers temps descendre d'une rigueur trop long-temps exercée contre des sujets utiles, n'ont pas rougi de porter au pied du thrône leurs plaintes sanguinaires.

On auroit cru trahir la cause de l'humanité en supprimant ce que l'Auteur, dont on donne la traduction, a dit sur cette matiere : quoique ce morceau soit moins bien traité que le reste

de l'ouvrage. Il eſt utile que les perſonnes attachées à la Religion connoiſſent ce que penſent les étrangers *de la ſévérité avec laquelle on traite en France les Proteſtans, le ſcandale qui en réſulte & les préjugés que peuvent contre elle ceux qui jugent de ſes principes par notre conduite.* Il eſt utile qu'on s'accoutume à reconnoître la liaiſon intime de la Religion de l'humanité & de la politique ſur la matiere de la tolérance, à ſentir que la force des états dépend du nombre des hommes & que le nombre des hommes eſt toujours en raiſon de leur liberté & de leur bonheur. Il eſt utile enfin qu'on ne perde aucune occaſion d'entretenir le Public de ces objets : c'eſt à force de parler, d'écrire, de diſputer pour & contre que la vérité ſe fera jour & ſubjuguera

enfin tous les esprits ; elle ne sera jamais assez repétée tant qu'il lui restera des hommes à persuader.

J'ajouterai encore un mot au sujet de quelques articles dans lesquels l'Auteur s'efforce d'exercer l'émulation des Anglois par l'exemple de notre conduite & de nos succès. C'est l'usage ordinaire des Écrivains de cette nation. Par-là ils se proposent deux choses, d'animer leurs compatriotes, & d'entretenir notre indolence. Gardons-nous bien d'en être les dupes. Apprenons plutôt à ne pas prendre nos flatteurs pour nos amis, & les gens qui nous avertissent de nos fautes pour de mauvais François. Si c'étoit aimer sa patrie que de louer tout ce qu'il s'y fait, les Anglois seroient les meilleurs citoïens de la France. Le Médecin *Tan-*

pis ne rend point malades les gens qui se portent bien, mais le Médecin *Tant-mieux* laisse à coup sûr périr ses malades. Il ne faut pourtant être ni l'un ni l'autre.

DISCOURS PRÉLIMINAIRE,

Où l'on expose la Doctrine professée par l'Église Romaine, & sa pratique constante au sujet de la persécution des Protestans.

I. L'Église Romaine en faisant un dogme de son infaillibilité a porté contre tous les Chrétiens séparés de sa communion, de quelque secte qu'ils soient, un décret irrévocable par lequel elle les déclare hérétiques, & comme tels déchûs de tout droit aux récompenses célestes. Elle s'arroge ce pouvoir en vertu de la domination spirituelle que lui donne sa qualité de mere & de maîtresse du monde Chrétien (*Mater & Magistra.*)

(1) [*Rem. du Traduc.*] Le titre de *Mater & Magistra omnium Eccle-*

II. C'est une maxime constante & fondamentale de cette Eglise que toutes les opinions hérétiques, celles mêmes qui n'ont rien de contraire aux principes du Gouvernement politique méritent toujours à la rigueur quelques peines civiles. A la vérité les sentimens sont par-

fiarum a été donné dans l'antiquité ecclésiastique à l'église ou au fiége de Rome, que l'Auteur confond ici mal à propos avec l'Eglise catholique romaine ou l'Eglise universelle. C'est en vertu des promesses de J. C., que l'Eglise universelle sépare de sa Communion & regarde comme Hérétiques ceux qui refusent de se soumettre à ses décrets : elle ne fonde aucun de ses droits sur le titre de *Mater & Magistra*, &c., qui ne regarde que l'Eglise particuliere de Rome & la primauté dont elle jouit. Au reste cette inexactitude dans l'exposition des principes catholiques est excusable dans un Protestant.

tagés fur l'étendue & les degrés de ces peines, & même fur leur utilité, dans quelques circonftances. Par exemple dans les païs où l'Inquifition eft établie les Catholiques Romains attribuent à l'Eglife, ou à l'Eglife réunie avec le Magiftrat Chrétien (a)

(a) [*Note de l'Aut.*] On prie le Lecteur inftruit & de bonne foi d'obferver que l'intention de l'Auteur, eft de préfenter l'état de la queftion d'une maniere fi défintereffée, que les Catholiques Romains eux mêmes foient contraints d'en louer l'impartialité. Comme il eft abfolument égal pour le véritable objet de la difpute, que ce prétendu droit de punir les Hérétiques réfide dans l'Eglife feule ou dans l'Eglife réunie avec le Magiftrat, cette partie de la queftion fi vivement agitée dans le fein de l'Eglife romaine, a été omife à deffein comme inutile. En effet les Apologiftes de la Religion, n'attribuent ce droit chimé-

PRÉLIMINAIRE.

le même pouvoir de vie & de mort fur les hérétiques, que les tribunaux civils exercent fur les criminels, à cette différence près que l'héréfie eft regardée comme le plus grave de tous les crimes. En France & par tout ailleurs ou il n'y a point d'Inquifition on ne donne à l'Eglife qu'une efpéce d'autorité paternelle qui

rique qu'à ceux qui profeffent la foi catholique, & ils voudroient perfuader au monde qu'ils ont le droit de perfécuter les Hérétiques, & qu'en même tems les Princes Hérétiques n'ont pas celui de perfécuter leurs Sujets catholiques. Par conféquent il faut toujours en revenir à la grande queftion fi la Religion chrétienne donne, foit à l'Eglife, foit à l'état catholique (n'importe auquel des deux) le droit de perfécuter ceux de leurs Sujets qui s'écartent de leur croiance fur des articles qui n'interreffent en rien les principes du gouvernement civil.

sans le concours du Magistrat peut bien aller jusqu'à infliger quelques peines légeres, mais jamais jusqu'à condamner à mort. (b) Les uns travaillent à extirper l'hérésie en détruisant les hérétiques, & les autres en les fatiguant & en les tenant dans l'oppression. A ces deux opinions nous pouvons en ajouter une troisieme embrassée par les plus modérés d'entre les Catholiques Romains, c'est que malgré le droit indubitable

(b) [*N. de l'Aut.*] Ceci ne doit s'entendre que des Protestans Laïcs; car à l'égard de leurs Ministres, il est certain que la persécution contre eux va jusqu'à la peine de mort dans plusieurs États Catholiques & particulierement en France comme on peut le voir par les Edits de 1686, 1724 & 1745. Il y a même des exemples récens de ces exécutions sanguinaires en la personne de plusieurs Ministres très respectables.

qu'ont l'Eglise & l'Etat d'infliger aux hérétiques des peines civiles, il vaut cependant mieux n'en pas faire usage. Cette diversité dans la façon de penser en a produit une grande dans les argumens dont on s'est servi pour excuser les persécutions de l'Eglise Romaine.

III. Les Théologiens Espagnols & tous les Apologistes de l'Inquisition s'efforcent de justifier les barbaries les plus horribles par les principes de l'ancienne Eglise Juive. Ils citent avec emphase les exemples de Moïse, de Josué & des meilleurs Rois d'Israel, à l'appui de leur pratique moderne de punir de mort les hérétiques, sans se mettre en peine le moins du monde de faire voir la parité des circonstances. Nous devons croire charitablement qu'ils ne sentent pas combien ces auto-

rités sont mal appliquées à la question présente, dans laquelle ils prennent pour un principe avoué la chose même qu'il faudroit commencer par prouver.

IV. Il sera donc fort à propos de remonter à l'instruction primitive du Gouvernement des Hébreux, afin de voir s'il peut avoir assez d'analogie avec les Gouvernemens actuellement subsistans pour autoriser les conséquences qu'on en tire en faveur des persécutions.

Or l'article fondamental, la base de la constitution politique chez les Juifs, étoit que le Dieu d'Israel étoit en même temps leur Prince temporel. Le grand Roi *Jehovah* qui avoit fait du Temple son Palais & du Saint des Saints le lieu de sa demeure, y étoit présent par le *Schekinah* ou par sa Majesté

visible. Il donnoit audience au grand Prêtre son Ministre d'Etat. Ainsi les principes fondamentaux & distinctifs de la Religion d'Israel se confondoient dans la pratique avec les signes & les témoignages extérieurs de l'hommage & de la fidélité que ce peuple devoit à son Prince. (2) En partant de-là toute faute capitale contre les devoirs prescrits par la Loi, tendoit à détruire la Constitution même & devoit être regardée comme une rebellion & comme un crime de léze-Majesté. Le droit de pourvoir à sa conservation est essentiel à tout Gouvernement & par cette rai-

(2) [*R. du Trad.*] Le principe de la Théocratie judaïque n'est nulle part aussi-bien développé que dans l'ouvrage du fameux Warburton sur la Mission divine de Moyse. *Voïez ce Livre.*

son la Loi de Moïse condamne expressément à la peine de mort tous les sujets qui manqueront aux devoirs qu'elle prescrit & en particulier ceux qui tomberont dans l'idolâtrie : parceque cette idolâtrie & les autres crimes de ce genre n'étoient pas seulement des actes d'apostasie & des fautes contre la Religion mais une vraie révolte contre le Gouvernement. Si quelqu'un veut t'engager dans un pareil crime : *ne l'écoute point ; que ton œil ne le regarde point en pitié pour le soustraire au supplice, mais tu le tueras aussi-tôt : ta main tombera d'abord sur lui & la main de tout le Peuple après toi, & il sera accablé de pierres jusqu'à ce qu'il meure, parcequ'il a voulu te détourner de l'éternel ton Dieu, afin que tout Israel entende & craigne, & qu'aucun ne fasse rien de*

PRÉLIMINAIRE.

semblable : Deut c. 13. Il faut encore observer que comme cette Constitution étoit civile en même temps que religieuse, le grand Jehovah, le Roi d'Israel, avoit fait don à la nation Juive de la terre de Chanaan, sous la condition expresse que le Peuple continueroit de lui obéir avec la même fidélité. Par conséquent un membre de cette société ne pouvoit prendre une autre Religion sans se rendre criminel de leze-Majesté envers le Prince & sans être déchû des priviléges dont il jouissoit sous son autorité.

Quant aux peines dûes à ces sortes de crimes dans l'autre vie & aux craintes d'un jugement à venir, ce sont des points indépendans de la Constitution Judaïque : ils intéressent toutes les nations à proportion du degré de lumiere qu'elles ont

reçu, & par conséquent ils ne peuvent être d'aucun usage pour décider la question présente.

V. Ainsi je me flatte d'avoir assez prouvé que les apologistes de l'Inquisition ont entiérement manqué leur but, & qu'ils ont très mal connu la nature des argumens qu'ils emploient pour justifier ce tribunal : car quel usage peut-on faire, en faveur de la persécution, des préceptes & des exemples tirés de l'ancien Testament, lorsque la position des nations Chrétiennes est si prodigieusement différente de celle où se trouvoient les juifs ; & que peut-on inférer de cette Constitution des Hébreux vivans sous une *Théocratie* ou sous le gouvernement civil & monarchique du grand Jehovah, qui soit applicable à quelqu'un des gouvernemens qui subsistent aujourd'hui ? Et

PRÉLIMINAIRE.

ne pouvons-nous pas nous étonner que cette Inquisition, établie principalement pour déraciner le judaïsme, fonde sa conduite sur des Loix judaiques: Loix cependant qui dans la première intention du Législateur n'ont jamais dû être d'un usage universel : Loix revoquées d'ailleurs ou du moins suspendues par la promulgation de l'Evangile (c); si même elles ne l'ont pas été long-temps auparavant.

VI. Les Théologiens de l'Eglise Gallicane (3) & beaucoup

(c) [*N. de l'Aut.*] Probablement cette loi, de même que celles qui suivent dans le même chapitre, n'ont plus été en vigueur lorsque le *schekinah* ou la présence visible a cessé dans le Temple : mais on ne donne ceci que pour une conjecture.

(3) [*R. du Trad.*] L'Auteur est injuste en imputant à l'Eglise Galli-

d'autres qu'on peut rapporter à la même classe n'établissent pas sur les mêmes principes leur droit de persécuter les hérétiques ; ils croient bâtir sur des fondemens plus solides en at-

cane une doctrine desavouée par plusieurs de ses membres les plus illustres, sous le regne même de Louis XIV. On a déja cité dans l'avertissement M. de Fenelon & l'Abbé Fleuri. Ces deux noms suffisent. Il est à croire que les personnes les plus éclairées du Clergé de France, pensent aujourd'hui de la même maniere : *mais il faut avouer que si l'Auteur se trompe ici, la conduite qu'on a tenue avec les Protestans ne le rend que trop excusable ; le zele des enfans de l'Eglise a souvent calomnié leur Mere. C'est en vain qu'elle les désavoue. Peut-elle exiger que ses Ennemis cherchent & démêlent ses principes dans des sources dont ses propres enfans s'écartent si fort dans leur conduite ? que cette conduite change, & la Religion sera justifiée.*

tribuant

-ribuant à l'Eglise, ou à l'Eglise -éunie avec le Magistrat Catho-ique, le pouvoir qu'un Pere exer-ce sur ses Enfans, & comme cette doctrine porte avec elle une apparence de zèle pour les âmes, d'humanité même & de tendresse pour les errans, elle fait aisément illusion aux gens simples & bien intentionnés, qui l'approuvent sans en apper-cevoir les funestes conséquen-ces. En effet, toujours en pré-textant l'instruction paternelle mêlée de quelques châtimens nécessaires pour corriger un Enfant désobéissant, on avoue & l'on autorise toutes les per-sécutions imaginables pourvu qu'elles n'aillent pas jusqu'à ôter la vie. Encore même con-damne-t-on au dernier (4) suppli-ce les Ministres Protestans qui

(4) [*R. du Trad.*] L'Auteur An-glois paroît très frappé des supppli-

ne peuvent exercer quelque part que ce soit leurs fonctions sacrées sans être regardés comme les corrupteurs de ces chers En-

ces auxquels sont exposés les Ministres, les Promoteurs ou Fauteurs des Assemblées. Ce n'est cependant pas le genre de persécution le plus odieux que les Protestans éprouvent parmi nous, une illusion assez naturelle a pu faire regarder la loi qui défend les Assemblées comme une loi de Police, elle pourroit même être excusée par l'exemple des Anglois, si jamais l'intolérance pouvoit l'être. Mais troubler l'intérieur de toutes les Familles, mettre trois millions d'hommes dans l'impossibilité d'assurer leur état & leur fortune, ne leur laisser que l'alternative d'éprouver les malheureux effets d'une véritable mort civile, ou de trahir la Religion de leurs peres, voilà ce qu'il faut présenter sous ces couleurs véritables à ceux qui gouvernent ou gouverneront un jour les hommes.

fans; bien plus, si faute de Ministres il arrive qu'un Laïque en fasse par hasard les fonctions dans une assemblée publique ou contribue à la convoquer, il est puni de la même maniere. Telle est la détestable politique de l'Eglise Romaine: en privant les Protestans de tous Prédicateurs, elle espere que quand les Pasteurs seront frappés, les brebis seront bientôt dispersées, & deviendront plus aisément sa proie; & ce traitement tout cruel, tout opposé qu'il est à l'esprit du Christianisme est cependant le plus doux qu'elle daigne accorder aux Protestans. Mais avant de pénétrer plus loin dans le détail des conséquences, examinons les fondemens de cette Doctrine.

VII. Observons d'abord que les termes *Mere & Maîtresse*,

Mater & magistra ne sont que des expressions figurées & métaphoriques, & ne peuvent par conséquent être étendues à toutes les significations qui appartiennent au mot propre dont elles sont empruntées (*d*). Ces expressions fussent-elles dans l'Ecriture Sainte, où j'ose croire qu'elles ne sont pas, jamais elles ne pourroient autoriser toutes les conséquences que les Catholiques Romains en tirent. Car enfin des dogmes de la plus grande importance qui influent immédiatement sur la pratique, & dont on fait dépendre le bonheur du genre humain dans

(*d*) [*N. de l'Aut.*] L'Eglise triomphante dans le Ciel, cette *Jerusalem qui est en haut*, est bien appellée *notre Mere* commune, mais ce nom n'est jamais donné dans l'Ecriture à aucune Eglise militante sur la terre.

cette vie & dans l'autre, ont besoin d'être tout autrement fondés que sur des tropes & des métaphores, surtout quand le sujet est susceptible d'un langage simple, précis & au niveau de tous les esprits. Cependant on en appelle au jugement des Catholiques Romains eux-mêmes. Il n'y a pas dans tout le nouveau testament un seul mot qui enseigne directement & *è professo* le dogme de la persécution. Ils avoueront pourtant qu'il étoit tout aussi aisé de dire *persécutez les hérétiques*, que de dire *aimez vos ennemis* : aussi lorsqu'ils veulent soutenir ces opinions anti-chrétiennes par des argumens de l'Ecriture, ils sont contraints de chercher des sens détournés, & de recourir à des conséquences très éloignées ou à des suppositions purement gratuites.

Pour ce qui regarde la primitive Eglise, l'état dans lequel elle se trouvoit sous les Empéreurs, indique assez clairement ce que les Chrétiens de ce temps-là pensoient de la persécution; mais lorsque l'Empire fut devenu Chrétien les charmes de l'autorité, la soif de la domination corrompirent bientôt la doctrine Evangélique de l'amour, de la charité, de la tolérance mutuelle. Cette condescendance pour la foiblesse de ses Freres, cette douceur si souvent & si fortement recommandée par St. Paul fit place à l'aigreur, à l'emportement, à la calomnie. Chaque secte dès-quelle se sentit la plus forte, s'adressa au *bras séculier* pour défendre *la bonne cause*, c'est-à-dire, pour écraser ses adversaires. De-là on vit s'élever de nouvelles prétentions de droit

& de pouvoir ; on inventa des distinctions subtiles pour justifier chez soi la persécution & la condamner chez les autres. De-là vient que l'Eglise de Rome, qui a tant de peine à plier un seul passage de l'Ecriture à ses idées, trouve dans les écrits du quatrieme siecle & des suivans une foule d'autorité à citer en faveur de la plus mauvaise de toutes les causes ; la cause de la persécution. Il est tems d'en développer les effets & les conséquences.

VIII. Premiérement l'Eglise Romaine en qualité de Mere universelle prétend étendre sa jurisdiction paternelle, non seulement sur ses propres membres mais même sur toutes les sectes Chrétiennes qui sont dans le monde, & jamais elle ne manque à exercer ce droit quand elle le peut. En effet les Héré-

tiques sont toujours regardés comme ses Enfans, quoique désobéissans & rebelles : or plus ils persistent dans leur crime avec opiniatreté, & plus elle a de raisons d'user de son pouvoir de Mere & de les châtier lorsque les voies de douceur ont été inutiles.

En second lieu comme l'Eglise a sur l'obéissance filiale de ses Enfans un droit inaliénable, le Prince & les Magistrats temporels ne peuvent faire avec les réfractaires aucune convention pour les dispenser de cette obéissance. Ce seroit donner atteinte au droit de la Mere commune. Le magistrat civil, qui comme bon Catholique est obligé en conscience non seulement de lui porter obéissance & respect, mais encore, de ne souffrir jamais que ses sujets s'écartent de ce devoir, ne peut

par de prétendus engagemens contraires affoiblir cette obligation primitive, & d'un ordre supérieur.

Ainsi, je suppose qu'il se soit engagé par serment à laisser aux Protestans ou aux Hérétiques la liberté de conscience & l'exercice de leur religion ; je suppose qu'il ait promis de regarder toujours comme sacrée la liberté des opinions, toutes les fois qu'elle n'auroit rien de contraire aux bonnes mœurs & au bonheur de la société civile ; je suppose que ce soit la condition expresse sous laquelle ses sujets aient consenti de le reconnoître comme Magistrat : eh bien ! ces sermens, ces conditions solemnelles sont radicalement nulles, & il ne doit point tenir ce qu'il n'a pas été en droit de promettre. Lors-

qu'un Prince Catholique a pris avec ses Sujets hérétiques des engagemens contraires à ce qu'il doit à la Mere commune, la promesse a été un crime, mais l'exécution en seroit un bien plus grand encore.

IX. Les conséquences de ces principes sont faciles à appercevoir : mais qu'elles sont terribles, lorsqu'on voit comment elles sont réduites en pratique ! C'est une chose bien remarquable que dans tous les états de la Religion Romaine, on n'a jamais cessé de persécuter plus ou moins les Protestans, & que le traitement le plus doux qu'on ait jamais daigné leur y accorder seroit regardé comme une barbarie odieuse dans cet heureux séjour de la liberté, si on le faisoit éprouver aux Catholiques Anglois. Il faut encore se

souvenir que non seulement les Loix (e) portées contre les Protestans sont très séveres, souvent mêmes cruelles & révoltantes, mais que le plus grand nombre des Catholiques Romains sont encore entraînés par l'esprit & par le systême de leur Religion à regarder comme un acte de piété d'exécuter ces Loix dans leur plus grande rigueur. En effet la doctrine de cette Eglise sur le mérite attaché à l'extirpation de l'hérésie, jointe à celle des pardons & des indulgences, les dispose singulierement à croire que leurs vices personels & leurs péchés favoris ne peuvent être expiés que par le zèle le plus ardent & le plus furieux pour la cause Catholi-

[*N. de l'Aut.*] (e) Voyez le Traité intitulé *le Papisme toujours le même* imprimé chez B. Bod, dans *Ave Mary-lane*. Lond. 1746.

que. Le Clergé Papiſte a de plus ce malheur, qu'avec les mêmes préjugés que le peuple, il eſt encore excité à une plus grande violence par les motifs de l'intérêt & de ſes avantages perſonnels. Je ne puis m'empêcher d'ajouter encore que les Edits du Roi de France d'aujourd'hui ſont dreſſés avec tant d'adreſſe & de politique, qu'ils s'exécutent en grande partie d'eux-mêmes, tant par les encouragemens donnés aux Délateurs que par les peines auxquelles les nouveaux convertis ſont expoſés, ſi on les ſoupçonne de favoriſer le moins du monde les aſſemblées de Proteſtans, ſi même ils ne montrent pas la plus extrême vigilance à les pourſuivre & à les dénoncer, fut-ce leurs propres Enfans & les perſonnes qui leur ſont les plus cheres. En un mot, la plus gran-

de faveur que les Proteſtans puiſſent attendre d'un gouvernement papiſte, c'eſt une forte de connivence, une perſécution ſuſpendue, plutôt qu'une protection véritable ; car pour une tolérance ſolide, appuïée ſur les Loix, voilà ce que le Papiſme ne ſouffre point quelque ſolemnelle qu'en ait été la promeſſe : témoin la parjure (5.) & cruelle

(5) [*R. du Trad.*] Le mot de *parjure* paroîtra dur : peut-être même eſt-il injuſte. Il y a des loix arrachées par la néceſſité des tems, dont l'utilité n'eſt quelquefois relative qu'à des circonſtances particulieres & qui peuvent devenir nuiſibles, lorſque ces circonſtances ont changé. Croira-t-on qu'alors la ſolemnité avec laquelle une loi aura été promulguée, la parole même donnée par un Prince, lient les mains à ſon Succeſſeur après pluſieurs ſiecles, & lui ôtent à jamais le droit de la révoquer ? Ce ſeroit vouloir donner aux

révocation de l'Edit de Nantes, témoin ces peines séveres dont

ouvrages des hommes une immutabilité dont ils ne font pas fufceptibles. Appliquons ce principe à l'Edit de Nantes. La liberté de confcience accordée aux Proteftans n'étoit pas la feule difpofition qu'il renfermât : il leur accordoit des places de fûreté, & des Juges particuliers pour ceux de leur fecte. Il eft bien évident que l'article des places de fûreté qui formoient dans le fein de l'Etat une république avec des interêts & des forces indépendantes, toujours armées contre la puiffance fouveraine, n'avoit pu être qu'extorqué à l'autorité roïale. Il eft évident que non-feulement les Succeffeurs de Henri IV pouvoient, mais qu'ils devoient même, fe hâter de retirer aux Proteftans ce privilége exorbitant, & d'étouffer des femences de guerre capables d'ébranler un jour la Monarchie. L'article des Chambres mi-parties & de celles de l'Edit pouvoit être nécef-

on accable depuis cette époque & jusqu'à nos jours des Sujets faire, lorsque la mémoire récente des guerres civiles & la premiere chaleur du zele aigrissoient encore les esprits, & faisoient craindre aux Protestans de trouver dans les Magistrats Catholiques des Parties plutôt que des Juges. Mais l'utilité de cette loi devoit disparoître, lorsque l'affermissement de la tranquillité publique, l'habitude de vivre ensemble sous le même Prince, les liaisons du Commerce, des affaires, de la société, l'adoucissement des mœurs, le tems enfin & le dégout des anciennes disputes, auroient appris aux Catholiques les plus zelés, à distinguer la cause du Protestantisme de la cause du Protestant, & à rendre à celui-ci la justice due à tous les membres de l'Etat. Alors cette loi ne pouvoit plus servir qu'à former entre les Citoïens des deux Religions, une ligne de division de plus en plus marquée, à donner à l'une & à l'autre une consistance

d'une fidélité à toute épreuve.

X. L'état de la question ainsi fixé, voïons à présent quel fond nous devons faire sur ces déclarations spécieuses tant de fois répétés contre la persécution, par les Catholiques modérés.

Il est vrai qu'ils condamnent avec beaucoup de chaleur, & je le veux croire avec autant de sincérité, les traitemens que les

politique, à consacrer à jamais la dépendance réciproque & l'enchaînement abusif des choses de la Religion & des choses civiles, contradictoire avec les vrais principes de la tolérance, & toujours funeste à la tranquillité publique. Rien n'étoit donc plus sage que d'abroger au moins ces deux dispositions de l'Edit de Nantes, dont la premiere même n'avoit déja plus d'exécution depuis le ministere du Cardinal de Richelieu. Cependant ces deux articles avoient été garantis par des

Protestans ont essuïés dans certaines occasions. Ils ne se font pas même scrupule d'en blamer les Auteurs & les instigateurs. Mais qu'un Protestant inconsidéré ne se laisse point séduire à de si belles apparences : car quoique ces personnes déclament contre la conduite qu'on a tenue en certains cas particuliers, elles ne renoncent pas pour cela aux principes sur les-

promesses aussi solemnelles que les autres. S'il avoit été vrai que le Prince eut droit de faire des loix sur la Relig., & que la R. P. ne pût subsister dans l'Etat sans l'exposer à des nouvelles guerres civiles (ce que je suis bien loin de penser) la parole de Henri IV n'auroit pas dû arrêter Louis XIV. Celui-ci peut être condamnable aux yeux de la Religion & de la Politique, mais je crois que l'accusation de parjure ne doit être regardée que comme une vaine déclamation.

quels on fonde ce droit prétendu de perfécuter. En effet, il eſt bien différent de dire avec le Proteſtant, que la Religion Chrétienne ne donne aucun droit de perfécuter les Hommes pour des matieres de pure conſcience, ou de dire qu'on a pu faire un mauvais uſage & des applications fauſſes de ce droit imaginaire. Or, jamais les Catholiques Romains ne pourront fouſcrire (6) à la premiere de ces

(6) [*R. du Trad.*] J'y fouſcris de tout mon cœur, & je ne crois pas en être moins bon Catholique, au contraire : la Religion Catholique n'eſt reſponſable des opinions de ſes Sectateurs, que lorſqu'elles ſont conſacrées par quelque déciſion de l'Egliſe univerſelle. Or on n'en trouvera point qui établiſſent le droit de perſécuter. Ce n'eſt donc pas un article de foi qu'on ne puiſſe abandonner ſans ceſſer d'être Catholique.

propositions, lors même qu'ils adhéreront de tout leur cœur à la derniere. Ainsi desqu'ils soutiennent toujours que l'Eglise Catholique Romaine conserve une autorité paternelle & une jurisdiction propre sur les hérétiques, leurs déclarations contre la persécution ne tomberont jamais que sur l'usage déplacé qu'on en a fait : ensorte qu'après tout, le droit étant toujours réservé, rien ne peut rassurer les Protestans contre la crainte d'en ressentir les terribles effets, toutes les fois qu'on jugera plus utile de persécuter que de tolérer. Or, des particuliers ou de simples Ecrivains ne seront point pris pour juges de cette utilité.

XI. J'ai donc pensé qu'il étoit nécessaire de mettre sous les yeux du lecteur Anglois les travaux & les souffrances de leurs

Frères Protestans dans les Roïaumes étrangers, & je me flatte que mes efforts pour les lui présenter sous leur véritable jour ne lui déplairont point. Les Hommes sont portés à juger des païs étrangers & des choses éloignées d'eux, par ce qu'ils ont accoutumé de voir dans leur propre païs ; & comme nous sommes aujourd'hui assez heureux pour jouir dans ce Roïaume d'une liberté de conscience qui laisse à ceux qui different de l'Eglise nationale la plus entiére sécurité, il est naturel d'imaginer que les Protestans étrangers ne sont traités que comme le sont parmi nous les Non-conformistes, ou tout au plus comme les Catholiques Romains (7) le sont en Angleterre.

(7) [*R. du Trad.*] Si l'Auteur s'en tenoit à dire que le traitement qu'éprouvent les Catholiques Romains en Angleterre, est bien moins ri-

… PRÉLIMINAIRE. 45

… Mais de pareilles conclusions … ont bien trompeuses & peuvent … nous éloigner de cette compas- … on que nous devons aux souf- … frances de nos Freres: en ef- … et les Loix d'Angleterre contre … les Catholiques, portent sur des … principes bien différens de cel- … les que les Princes Papistes ont … rendues contre leurs sujets Pro- … testans. Les Catholiques Ro- … mains sont moins considerés

… oureux que celui qu'on fait souffrir … en France aux Protestans, il auroit … raison. Mais il soutient qu'on ne … persécute en Angleterre qu'une fac- … tion contre l'Etat, & non une secte … religieuse, & c'est un pur Sophisme. … La loi en ce cas ne devroit être que … contre le Catholique qui cabale, & … non contre celui qui reste tranquil- … le, elle devroit avoir lieu aussi con- … tre le Protestant séditieux. L'Auteur … assure que lorsque les Catholiques … ne troublent point l'ordre public, … les loix restent sans exécution; mais … ils sont toujours exclus des charges

dans ce Roïaume comme une secte religieuse que comme une faction contre l'Etat, dont la doctrine régnante sur la Religion & le gouvernement les conduit à machiner la ruine du

publiques, & sujets à mille autres désagrémens, ce qui est une demie persécution. D'ailleurs n'est-ce pas un malheur très réel de n'avoir point un état certain. Ces loix qui restent sans exécution ne peuvent-elles pas se réveiller tout-à-coup : enfin ne peut-on pas rétorquer contre l'Auteur Anglois les mêmes termes dont il s'est servi contre nous, & lui dire que cette inexécution des loix pénales, n'est à proprement parler qu'une persécution suspendue. Concluons de tout ceci que les Catholiques en Angleterre, sont traités bien moins sévèrement que les Protestans ne le sont en France, mais que ce traitement est toujours contraire aux principes de tolérance absolue, établis par l'Auteur ; qu'un François pourroit appliquer aux Huguenots de France tous ses argumens, & prétendre

Protestantisme, comme ils l'ont tenté plusieurs fois, quoique sans succès, du moins jusqu'à présent. Mais à quelle intention, dans quelles occasions a-t-on porté contre eux toutes ces qu'on poursuit en eux des Rebelles plutôt que des Hérétiques. Le Protestant répondroit peut-être avec avantage en soutenant que les Huguenots en France n'ont jamais été que sur la défensive ; mais en feuilletant l'Histoire de nos guerres civiles, on trouveroit de leur part assez de cruautés, de perfidies, & d'intelligences avec les Ennemis de l'Etat pour appuïer avec vraisemblance un raisonnement pareil à celui de l'Auteur Anglois ; & la question deviendroit une question de fait qui dégénéreroit en injures & en récriminations des deux côtés. Ne vaudroit-il pas mieux établir de part & d'autre le principe de la tolérance, se hâter de la pratiquer, & se disputer la gloire d'en suivre toutes les conséquences bienfaisantes.

Loix ? Ce n'a certainement pas été, à Dieu ne plaise, pour les inquieter & les opprimer, mais seulement pour nous mettre en sureté nous mêmes. Ainsi, quoique les principes des Catholiques Anglois ne puissent mériter ni protection ni connivence de la part d'un Parlement Protestant, & de la maison Protestante d'Hanovre, cependant, lorsque leur conduite ne trouble point la tranquillité publique, ces Loix restent sans exécution. Ils jouissent en Angleterre de tous les avantages de la tolérance, sur toutes les matieres de conscience & de Religion, & cependant il est certain qu'à prendre leurs principes dans le jour le plus favorable, ils ne peuvent être Papistes sans nier l'autorité suprême du gouvernement Anglois, & sans se rendre eux-mêmes sujets d'une jurisdiction

jurifdiction (8) étrangere qu'ils

(8) [*R. du Trad.*] Voilà encore un exemple des fausses imputations dont on se sert pour rendre la doctrine Catholique odieuse à ceux qui ne la connoissent pas. Si tous les ouvrages des Ecrivains Catholiques ne devoient pas déposer à la postérité contre une pareille calomnie, qui ne croiroit sur la foi de cet Auteur, d'ailleurs assez modéré, que les Catholiques sont une espece d'hommes aveuglement dévoués au Pape, comme autrefois les Sujets du Vieux de la Montagne à leur Souverain ; comme eux répandus dans tous les Etats & dans toutes les Cours pour bouleverser les Nations, & trancher les jours des Rois à son moindre caprice ? Cependant tout le monde sait que cette autorité du Pape ne s'étend que sur les choses spirituelles, dans l'esprit même de ceux qui lui attribuent l'infaillibilité. La doctrine pernicieuse du pouvoir des Papes sur le Temporel des Rois est aujourd'hui proscrite dans tous les Etats les plus Catholiques, & on n'y trouveroit pas un Curé de Village pour la prêcher.

regardent comme souveraine & infaillible.

Que le Lecteur de bonne foi compare à présent leur sort avec celui des Protestans étrangers persécutés ; qu'il se mette à la place de ces tristes victimes ; qu'il se représente à lui-même sans secours, en proie à l'oppression, forcées d'abandonner ses possessions, ses amis, sa patrie, & de fuir loin de ses persécuteurs dans une terre étrangere, bornant ses désirs à y obtenir une retraite, même avec l'exclusion de tous les emplois publics, & ne demandant que le titre de Sujet fidele sous les plus fortes assurances de sa soumission au Gouvernement : alors le Dieu de charité lui inspirera pour les personnes placées dans de pareilles circonstances, des sentimens dignes d'un Chrétien & d'un Protestant.

QUESTIONS

QUESTIONS IMPORTANTES SUR LE COMMERCE,

A l'occasion des oppositions au dernier Bill de naturalisation.

SECTION I.

Questions préliminaires sur les préjugés du Peuple, sur les termes d'Etranger & d'Anglois, sur les services que les Etrangers ont autrefois rendus au Commerce de cette Nation.

1. SI les préjugés populaires doivent être regardés comme la pierre de touche de la vérité?

Si ce n'est pas de cette source que sont venues les plus vives oppositions contre l'établissement de la tolérance Chrétienne dans les trois Roïaumes, contre la plantation des haies & la clôture des héritages, contre les péages pour l'amélioration des grands chemins, enfin contre toute entreprise dictée par l'esprit public, contre toute invention utile & nouvelle ? Si cette populace aveugle, dont les clameurs arrêtent depuis quarante ans la naturalisation des Protestans étrangers, n'est pas ce même peuple imbécille que nous avons entendu crier : *l'intérêt terrien* (6), *point de*

(6) [*R. du Trad.*] L'interêt *terrien* (landed-interest) c'est l'intérêt des Propriétaires de terres, opposé à l'interêt des Propriétaires d'argent (money'd-interest) ou l'interêt *rentier*. Je me suis servi, au lieu de périphra-

Commerce, point de marchands.
II. Si ce mot *Etranger* n'em-

se, de ces mots *terrien* & *rentier*, qui sont auſſi François dans ce ſens, que les mots *landed* & *money'd* étoient Anglois dans ce même ſens, lorſ-qu'on s'en eſt ſervi pour la premiere fois. Par la multitude des emprunts auxquels les beſoins, vrais ou faux de l'Etat, ont forcé le Gouvernement d'Angleterre depuis plus de ſoixante ans, la Nation ſe trouve chargée d'un capital immenſe dont elle paie l'interêt aux Particuliers qui lui ont prêté leurs fonds. Ces interêts ſe prennent ſur les revenus de l'Etat, c'eſt-à-dire ſur la taxe des terres & ſur la conſommation: delà la diviſion de la Nation en deux parties, & l'oppoſition de leurs interêts. Le Propriétaire des terres, Créancier de l'Etat, voit à regret paſſer une partie des fruits de ſon champ & de ſon in-duſtrie dans les mains du Rentier, c'eſt-à-dire d'un Citoïen oiſif, d'un Uſurier avide, qui ſans rien pro-duire dans l'Etat, en dévore la ſubſ-

porte pas dans notre usage ordinaire quelque idée d'injure ou

tance : La réduction de l'interêt & l'extinction des dettes de l'Etat, dût-elle être l'effet d'une banqueroute totale, sont l'objet des vœux avoués ou secrets de ce Parti. Le Propriétaire d'argent au contraire, se regarde comme le soutien du crédit public, & la ressource de l'Etat dans les tems orageux ; il s'efforce de soutenir le prix des billets de banque, & autres valeurs fictives, en exagérant les effets de la circulation de l'argent & du mouvement rapide que lui donne l'agiotage de ces papiers. Il flotte sans cesse entre deux craintes, celle d'être remboursé, ou réduit à un interêt plus foible, si l'Etat devient trop riche, & celle de perdre par une banqueroute totale le capital & l'interêt, si la dette de l'Etat vient à surpasser ses forces. Ce Parti est en général plus dépendant de la Cour, parceque toute sa fortune, appuiée sur la sûreté des promesses du Gouvernement, seroit entiere-

de mépris ? Si la nation Angloife a quelque droit de traiter ment renverfée avec lui dans la premiere révolution. La Cour par cette raifon le favorife. Ces deux Partis ont fuccedé en Angleterre à ceux des Whighs & des Toris, dont on leur donnoit encore le nom il y a quelques années, & qui s'y font fondus infenfiblement. On fait que ce nom de Whighs a fervi d'abord à diftinguer les Prefbytériens des Epifcopaux ou *Toris*. Quelques tems après les Whighs étoient les Républicains, & les Toris les Partifans de l'autorité roïale. Enfin on donne aujourd'hui le nom de Whighs aux Propriétaires d'argent, parceque les gens de ce Parti, attachés au Roi Guillaume, & depuis à la Maifon d'Hanovre, & Promoteurs de la grande guerre de 1700, & de prefque toutes celles qui ont fuivi, font devenus Poffeffeurs de la plus grande partie des effets publics. Ainfi cette fameufe divifion de la Nation Angloife a été d'abord une difpute de

ainsi le reste des Hommes ? Si les Nationaux qui entrent dans Religion, puis une querelle Politique, & est enfin devenue une discussion d'argent. Ce changement qui s'est fait d'une maniere lente, & en quelque façon inapperçue, est l'histoire abregée du caractere Anglois depuis un siecle, & c'est un spectacle assez curieux pour ceux qui étudient la marche du génie des Nations.

On sent aisément que toutes les matieres agitées dans le Parlement, sont envisagées relativement à ces deux interêts, & décidées par l'interêt réel ou imaginaire du Parti dominant. En général les Propriétaires d'argent desirent la guerre qui soutient l'interêt de l'argent plus haut, ils ont aussi cependant un grand interêt de soutenir le Commerce, dont la chûte entraîneroit celle du crédit public : les Propriétaires de terres haïssent la guerre qui force à de nouveaux emprunts & à de nouvelles taxes. L'empressement de leurs Ad-

des desseins funestes à leur païs, ne méritent pas le mépris qu'on a pour les Étrangers, & si au contraire les Etrangers qui font servir leurs vertus & leur in-

versaires, à exalter les avantages du Commerce & à confondre l'agiotage avec le Commerce, les a souvent rendus indifférens sur les projets relatifs à cette grande partie de l'administration politique, & les a empêchés de sentir que le produit de la balance retombe toujours entre leurs mains ; ce Parti d'ailleurs est plus nombreux, composé de la plus grande partie des Habitans des Provinces ; par-là il est en quelque sorte plus peuple, plus attaché aux anciens préjugés, & plus sujet à s'aveugler sur son véritable interêt, pour peu qu'il soit difficile à saisir. On verra dans ce petit Ouvrage plusieurs exemples des effets de cette ignorance : la conservation des Communautés d'Artisans, & les obstacles à la naturalisation des Etrangers, sont les principaux.

dustrie au bien général de ce Roïaume, ne doivent pas être respectés comme de vrais Patriotes ?

III. Si ce n'est pas aux leçons des Etrangers que nous devons toutes nos connoissances sur certaines Manufactures d'étoffes, draps, serges, droguets, soieries, velours, rubans, dentelles, cotons, toiles, papiers, chapeaux, fers, aciers, cuivre, laiton, &c. ? Si nos Ancêtres eussent agi en Hommes sages, s'ils eussent vraiment servi la Patrie, en empêchant ces Manufacturiers de s'y fixer ? Cependant leur établissement n'avoit-il pas à combattre les mêmes craintes chimériques dont on nous étourdit, & ne disoit-t-on pas alors comme aujourd'hui, *que ces Etrangers venoient ôter le pain de la bouche aux Anglois ?*

SECTION II.

De l'introduction des nouvelles Manufactures, de la perfection des anciennes, & de l'accroissement du Commerce.

I. SI l'on peut jamais savoir certainement, avant de l'avoir éprouvé, que les Etrangers ne peuvent ni introduire de nouvelles Manufactures, ni perfectionner les anciennes, & fixer à quel point la perfection du travail & le bas prix de la main-d'œuvre peuvent influer sur notre commerce étranger ?

II. S'il n'est pas certain au contraire que les Etrangers nous surpassent dans l'art de fabriquer plusieurs sortes de papier, d'étoffes de soie, de velours, de brocards, d'étoffes d'or &

d'argent, de fil à dentelle de différentes espéces, de réseaux d'or & d'argent, dans la teinture en noir & en écarlate, dans la fabrique des draps légers pour les païs chauds, des tapis & tapisseries, (*f*) dans plusieurs

(*f*) [*N. de l'Aut.*] Il y a une Loi portée la vingt-cinquieme année du regne de Charles II, & qui subsiste encore, pour la naturalisation de tous les Ouvriers en toiles & en tapisseries. Je ferai peut-être plaisir à quelques-uns de mes Lecteurs, de l'inferer ici.

ACTE,

Pour l'encouragement des Manufactures de Toiles & de Tapisseries.

„ I. Vu l'immense quantité de toi-
„ les & autres ouvrages de lin & de
„ chanvre, & la quantité de tapisse-
„ ries de haute-lisse, qui sont jour-
„ nellement importées des Païs
„ étrangers dans ce Roïaume, ce
„ qui ne peut manquer de le ruiner

branches de celle des toileries, batiftes, linons, &c; dans le def-

» & de l'apauvrir par l'enleve-
» ment de fes monnoies, l'épuife-
» ment & la diminution journa-
» liere de fes capitaux, & le man-
» que d'emploi de fes Pauvres;
» quoique les matieres emploïées
» dans la fabrique de ces tapifferies,
» foient ici plus abondantes, plus
» parfaites & moins cheres que
» dans le Païs d'où elles font im-
» portées; & quoique à l'égard du
» chanvre & du lin, on pût en re-
» cueillir ici en très grande abondan-
» ce & d'une très bonne qualité,
» fi en établiffant des Manufactures
» deftinées à emploïer ces matieres,
» on en ôtoit le profit à ceux qui
» font en poffeffion de les femer &
» de les cultiver.

» II. A ces caufes, & afin d'encoura-
» ger ces différentes Manufactures, il
» fera ordonné, & il eft ordonné par
» fa très Excellente Majefté le Roi,
» avec & par l'avis & le confente-
» ment des Seigneurs fpirituels &

fein, la peinture, la sculpture, la dorure, dans l'art de faire des

» temporels, & des Communes af-
» semblées dans le présent Parle-
» ment, & de leur autorité, qu'à
» compter du premier jour d'Octo-
» bre prochain, il sera permis à tou-
» tes personnes, de quelque qualité
» qu'elles soient, natives de ce
» Roïaume ou étrangeres, d'exercer
» librement & sans païer aucune
» réception, taxe ou bienvenue
» dans toutes les Villes d'Angleterre
» & du Païs de Galles, privilégiées
» ou non privilégiées, incorporées
» ou non incorporées, le métier &
» l'art de broïer, de teiller, de prépa-
» rer le chanvre & le lin ; comme
» aussi de fabriquer & blanchir le
» fil, d'ourdir, fabriquer, laver
» & blanchir toutes sortes de toiles
» faites de chanvre ou de lin seule-
» ment ; comme aussi le métier &
» l'art de fabriquer toutes sortes de
» filets pour la pêche, & toutes sor-
» tes de cordages ; comme aussi le
» métier & l'art de fabriquer toutes

carosses, dans l'Imprimerie, dans la Bijouterie, dans les Manu-

» sortes de tapisseries, nonobstant
» toutes les Loix, Statuts ou Usages,
» à ce contraires.

» III. Tout Etranger qui aura éta-
» bli ou exercé quelqu'une des Ma-
» nufactures, ou quelqu'un des Arts
» ci-dessus, véritablement & de
» bonne foi, pendant l'espace de
» trois ans, dans l'étendue, tant de
» ce Roïaume d'Angleterre que de
» la Principauté de Galles, & dans
» la Ville de Berwick sur la Tweed,
» pourra de ce moment jouir de
» tous les priviléges dont jouissent
» les Sujets naturels de ce Roïaume,
» en prêtant préalablement les ser-
» mens de fidélité & de suprématie,
» en présence des deux Juges de
» paix les plus voisins de son domi-
» cile, autorisés à cet effet par ces
» Présentes.

» IV. Il est encore ordonné &
» déclaré que les Etrangers qui exer-
» ceront conformément au présent
» Acte, quelqu'un des métiers ci-

factures de faïance & de porcelaine, dans la préparation des cuirs, dans l'art de graver sur le verre, de tremper & d'adoucir l'acier? S'il n'est pas de l'intérêt de l'Angleterre de présenter à ces Etrangers un appas suffisant pour se les attirer & pour augmenter le nombre de ces mains utiles & industrieuses, qui sont incontestablement la force & la richesse d'un Etat?

„ dessus nommés, ne pourront ja-
„ mais être assujettis à aucune taxe,
„ subvention ou imposition, au-de-
„ là de celles que paieront les Sujets
„ naturels de Sa Majesté, à moins
„ qu'ils ne fassent le Commerce avec
„ les Païs étrangers, soit en impor-
„ tant, soit en exportant des mar-
„ chandises ; auquel cas ils seront
„ sujets aux mêmes droits que les
„ Etrangers ont coutume de païer,
„ mais pendant les cinq premieres
„ années seulement, & non au-delà.

Il eût été bien à desirer que les dis-

III. Si le commerce de la Grande Bretagne n'est plus susceptible d'accroissement ? Et si un plus grand nombre de mains, de nouveaux Intéressés, des correspondances multipliées ; l'industrie, l'œconomie, la sobrieté devenues plus communes, n'augmenteroient pas nos Manufactures, notre commerce, notre navigation, & nos richesses nationales ? Si même les liaisons que nos nouveaux Ci-

positions de cette Loi eussent été universellement connues, & que le Public en eût recueilli les avantages que le Législateur s'étoit proposés. Mais aujourd'hui elle paroît presqu'aussi parfaitement oubliée, que si elle n'avoit jamais existé. Quoi qu'il en soit, elle suffit pour prouver que dans l'opinion de nos Législateurs, la naturalisation des Manufacturiers étrangers est un moïen d'emploïer les Pauvres, & non pas de leur ôter le pain de la bouche.

toïens conferveroient néceffairement avec leurs anciens compatriotes, n'ajouteroient pas au commerce de la Nation de nouvelles correfpondances, de nouvelles commiffions, de nouvelles branches de négoce ?

SECTION III.

Des Materiaux pour le travail ; & de l'emploi des Pauvres.

I. SI nous travaillons maintenant toutes les matieres premieres que la Grande-Bretagne & l'Irlande produifent ou pourroient produire, toutes celles qu'on pourroit tirer de nos colonies ou introduire de chez l'Etranger; ou, ce qui revient au même, s'il ne nous feroit pas poffible d'emploïer dans nos Manufac-

tures une plus grande quantité de laine, (g) de soie brute, de

(g) [*N. de l'Aut.*] Les opposans au Bill de naturalisation objectent que nous avons manufacturé dans ces derniers tems, sans le secours des Etrangers, toute la laine que produit ce Roïaume : de-là ils inferent que nous n'aurions point assez de laine pour occuper un plus grand nombre d'ouvriers, mais on les prie de considérer,

1°. Qu'il est très possible que l'industrie perfectionnée, trouve des moïens pour élever & pour nourrir dans ce Roïaume un plus grand nombre de moutons qu'on ne fait aujourd'hui, non-seulement sans diminuer la quantité des terres labourables, mais même en faisant servir cette multiplication de bestiaux à procurer une plus grande fertilité ; la méthode de nourrir des moutons pendant l'hyver avec des turnipes, est à peine connue dans la Principauté de Galles, & n'est que très peu en usage dans plusieurs Comtés

coton, de chanvre, de lin, de

d'Angleterre, en sorte que les Habitans sont obligés de vendre au dehors les moutons dont leurs troupeaux s'augmentent chaque année, de peur d'être obligés de faire de trop grandes provisions de fourage pour l'hiver.

2°. Que les François embarquent de Bilbao tous les ans environ douze mille sacs de laine fine, indépendamment de la quantité immense de laine plus grossiere que la Provence & le Languedoc reçoivent de la Catalogne & du Midi de l'Espagne, pendant que les Anglois n'en reçoivent pas en tout cinq mille sacs. Outre cela les François tirent des laines d'Afrique, de Turquie, des Païs bas Autrichiens & de la Pologne. Marchés qui seroient ouverts aux Anglois comme aux François, si notre Commerce devenoit assez étendu pour cela.

3°. Si par le moïen d'un Commerce libre & étendu, nous pouvions en échange de notre poisson & de

fer, de cuivre, de laiton, d'é-

nos Manufactures, nous procurer une plus grande importation de foie crue, de coton, de lin, &c. pour les porter & les travailler dans notre Païs même, ce feroit la même chofe pour ce Roïaume, que fi la production de nos laines augmentoit réellement, parceque ce feroit un moïen d'en réferver une plus grande quantité pour l'emploïer à de nouvelles fortes d'ouvrages.

4°. Si les raifonnemens fur lefquels s'appuient nos faifeurs d'objections étoient fondés, il s'enfuivroit que les François devroient congédier au moins les trois quarts de leurs ouvriers en laine, puifque ce Païs produit à peine affez de laines pour le quart des ouvriers qui l'emploient aujourd'hui. Les Anglois devroient auffi chaffer tous leurs Manufacturiers en foie, puifque l'Angleterre ne produit point du tout de foie crue. Telles font les conféquences néceffaires d'un pareil principe,

taim (*h*), de plomb &c. que nous ne faisons aujourd'hui ? Et si l'on peut jamais craindre de manquer de matieres à mettre en œuvre, aussi long-tems qu'on pourra en augmenter la production au dedans, ou l'importation du dehors ?

II. S'il y a dans le fait un seul Païs dans lequel la terre ou le commerce laissent manquer la matiere au travail, quand l'activité & l'industrie ne manquent pas aux habitans ?

III. S'il n'y a pas de trop

(*h*) [*N. de l'Aut.*] Un droit plus fort sur l'exportation de l'étaim brut, & un encouragement suffisant pour l'exportation de l'étaim travaillé, procureroient un emploi sûr à des milliers de Pauvres; par-là nous tirerions tout le profit possible de ce métal, d'autant plus précieux qu'il est presqu'entierement dans nos mains.

bonnes raisons à donner du manque d'occupation de quelques Hommes, sans recourir à la supposition du défaut de matieres ?

SECTION IV.
Sur les causes du manque d'emploi des hommes.

I. S'Il n'y a pas une circulation du travail comme une circulation de l'argent ? Et si la circulation de l'argent sans travail n'est pas plus préjudiciable qu'utile à la Société, comme les loteries & le jeu nous le prouvent d'une maniere trop claire & trop funeste ?

II. Si, pour découvrir les causes du manque d'emploi des Hommes, il ne faut pas commencer par chercher les

causes qui embarrassent la circulation du travail ?

III. Si un Etat mal peuplé est aussi favorable à la circulation du travail, qu'un Etat rempli d'habitans, qui se donnent les uns aux autres un emploi réciproque ? Et s'il n'est pas au contraire bien remarquable que ce sont précisément les habitans des Provinces les plus désertes qui vont chercher au loin chez les Peuples les plus nombreux, l'ouvrage & l'emploi dont ils manquent dans leurs propres Païs ?

IV. Si les monopoles, les priviléges exclusifs, les jurandes ne sont pas autant d'obstacles à la circulation du travail ?

V. Si les besoins artificiels des Hommes (i) habilement

(i) [*N. de l'Aut.*] Les besoins naturels de l'humanité ne peuvent

mis en œuvre & réglés par de sages Loix ne sont pas le grand

être qu'en petit nombre, la nourriture, le vêtement, un abri contre les injures de l'air, voilà des choses fort simples sur lesquelles les hommes les moins industrieux peuvent, en général, se procurer tout ce que la vie animale exige. Mais comme les hommes dans cet état, n'auroient pas été fort éloignés de celui des Brutes, la plus grande partie des obligations morales, qui forment l'essence de la vertu sociale & de nos devoirs respectifs, y auroit été inconnue. Si donc il entre dans les vues sages de la providence, qu'il y ait un rapport réel & une subordination entre les différens membres de la société, il doit y avoir des besoins artificiels relatifs aux différens Etats; & mieux un homme remplit les devoirs de son rang, plus il est à portée de contribuer au bonheur général en donnant un mouvement constant & régulier à la circulation du travail & de l'industrie dans tous les

D

ressort de la machine du commerce ?

VI. Mais si lorsque ces besoins dégénerent en intempérance, en folie, en vice, ils ne deviennent pas un grand obstacle au mouvement constant & régulier de cette machine, & s'ils ne tendent pas même nécessairement à l'arrêter enfin tout-à-fait ?

VII. Si le commerce, considéré sous le point de vue le plus étendu, n'a pas avec les principes de la bonne morale une liaison essentielle ? Si en conséquence la corruption actuelle des mœurs ne doit pas être regardée comme la vraie cause pour laquelle tant d'Hommes manquent d'emploi, parce

ordres de la société auxquels il est enchaîné par des rapports multipliés. C'est là un des points essentiels par où l'Homme differe de la Brute.

que la débauche leur a fait perdre & le goût du travail & le crédit néceſſaire pour ſe procurer des matieres à ouvrager ?

VIII. Si les beſoins artificiels des ivrognes ſont par leur nature auſſi étendus, auſſi *commerçables*, pour ainſi dire, que ceux d'un peuple ſobre, frugal, induſtrieux, qui échange ſon travail avec le néceſſaire ou les commodités de la vie, c'eſt-à-dire, avec le travail des autres & qui augmente le nombre des Citoïens en nourriſſant des Enfans pour fournir après lui cette carriere reſpectable ?

IX. Si le jeu, la débauche, la mendicité, la pareſſe, les maladies, ne donnent pas auſſi de l'emploi à quelques Hommes, par exemple aux Prêtres & au Bourreau ?

X. Si un peuple vicieux & corrompu travaillera à auſſi bas

prix & aussi bien qu'un peuple vertueux & sobre ? Si notre commerce étranger ne souffre pas par cette cause ? Si la quantité de nos exportations n'augmentera pas sensiblement, lorsque nous travaillerons mieux & à meilleur marché que nous ne faisons ? Et si nos vices nationaux ne sont pas encore, sous ce point de vûe, une seconde cause du manque d'emploi des Hommes.

XI. Si dans toutes les contestations relatives à des points de commerce (lorsque par exemple le Marchand & le Fabriquant portent au Parlement des prétentions directement contradictoires,) il n'y a pas un moïen facile & naturel pour reconnoître où se trouve le bien général & l'intérêt de la nation, en demandant *quel syſtême fera emploïer plus de bras en Angle-*

terre, quel siſtême fera porter chez l'étranger plus d'ouvrages de nos Manufactures ? La réponſe à cette queſtion ne ſeroit-elle pas toujours la déciſion du procès ?

XII. Une récrue d'Etrangers ſobres, œconomes, induſtrieux, ne créeroit-elle pas de nouvelles ſources d'emploi au dedans, & d'exportation au dehors?

SECTION V.

Examen des autres cauſes auxquelles on attribue le manque d'emploi des hommes.

I. S'IL eſt poſſible dans la nature des chôſes que tous les négoces & tous les métiers ſoient à la fois ſurchargés

(7) [*R. du Trad.*] S'il y a trop de mille Charpentiers pour fournir aux beſoins de cent mille Habitans,

d'Hommes ? Et si, (7) en supposant que pour ôter à toutes les professions ce prétendu superflu, on retranche de chacune un certain nombre d'Hommes, en sorte que la même proportion subsiste entre elles, ceux qui resteront n'auront pas évidemment le même droit de se plaindre, qu'ils pouvoient avoir auparavant ?

II. Si, tandis que chaque Marchand ou chaque Fabriquant pour son intérêt particulier trouve toujours que trop il y en aura trop de cent pour fournir au besoins de dix mille. Le nombre des Habitans est donc ici indifférent. La surcharge n'est donc qu'une disproportion entre le nombre des hommes dans un métier, & celui des hommes qui exercent les autres métiers : une surcharge repartie proportionnellement sur toutes les professions, laisseroit donc subsister entre elles le même équilibre, & ne seroit plus une surcharge.

de gens se mêlent de son négoce, il y en a cependant un seul, qui pense dans le fait (8) que le trop grand nombre d'Hommes occupés à d'autres professions lui ôte des pratiques?

III. Si une profession particuliere ou une branche de com-

(8) [*R. du Trad.*] Un Tailleur trouve qu'il y a trop de Tailleurs, mais le Cordonnier qui en paie d'autant moins cher ses habits, trouve peut-être qu'il n'y en a pas assez, & réciproquement. Comptez les voix sur la prétendue surcharge de chaque profession en particulier, & vous trouverez d'un côté les seuls Artisans de chaque profession, & de l'autre tout le corps entier de la Société : la prétention de chaque profession, a toujours contre elle la pluralité des voix. C'est ainsi que Ciceron prouve la supériorité du courage des Romains sur les autres Nations, en opposant à la prétention de chacune l'accord de toutes les autres à lui préférer les Romains.

merce, quelconque se trouvoit quelquefois surchargée, (*k*) le mal ne porteroit-il pas avec lui son remede ? Quelques-uns de ceux qui exercent ce métier n'en prendroient-ils pas un

(*k*) [*N. de l'Aut.*] Plusieurs métiers peuvent éprouver une sorte de fluctuation, par les variations des habillemens & les caprices de la mode, & par-là, il sera très souvent vrai qu'ils auront ou trop ou trop peu de mains. Dans une pareille circonstance les personnes attachées au métier que la mode abandonne, manquent effectivement d'emploi. Mais qui peut tirer de-là un argument contre le bill de naturalisation : la même chose n'arriveroit-elle pas, quand il n'y auroit en Angleterre que la dixieme partie du peuple qu'elle nourrit, & les Villes les moins habitées n'en font-elles pas tous les jours l'expérience ?

Un deuil long & général dans une Nation, est encore une cause qui augmente prodigieusement la

autre (9) ? Ne se formeroient-il pas moins d'apprentifs pour un

demande d'une sorte de marchandise, & qui arrête totalement le débit de quelques autres, mais on ne peut pas empêcher de pareils hasards, ils pourroient arriver en France ou en tout autre Païs sans aucun rapport au nombre des Habitans.

(9) [*R. du Trad.*] Quelques vrais que soient ces principes, il faut avouer que les variations dans les modes, & les caprices des consommateurs, font souvent qu'une profession particuliere, se trouve réellement surchargée d'hommes. L'industrie se met d'elle-même en équilibre avec les salaires offerts. S'il y a un métier où l'on gagne plus, un certain nombre d'Artisans abandonne celui où l'on gagne moins. Mais si la communication est interceptée entre les différens canaux de l'industrie par des obstacles étrangers; si des reglemens téméraires empêchent le Fabriquant de se plier au goût du consommateur; si des

métier devenu moins lucratif? Emploïer un autre remede, ne seroit-ce pas, pour guérir un mal passager, en introduire de bien plus dangereux & bien plus propres à s'enraciner?

IV. Si nous avons un grand nombre de bras inocupés par le défaut de demande de leur

Communautés exclusives, des apprentissages de dix ans pour des métiers qu'on peut apprendre en dix jours; si des monopôles de toute espece, lient les bras à ce malheureux Artisan, qu'un changement de mode oblige de renoncer à un travail qui ne le nourrit plus, le voilà condamné par notre police à l'oisiveté, & forcé de mandier ou de voler. C'est ainsi que par nos reglemens & nos Communautés, les hommes nous deviennent à charge. Mais est-celà un argument contre l'augmentation du nombre des Citoïens, ou contre nos Communautés exclusives & nos Reglemens.

travail, quelle sera la meilleure politique, de chasser, ou d'appeller des consommateurs ?

V. Je suppose qu'on chasse la moitié des Hommes qui sont actuellement dans la Grande-Bretagne, qu'importe quel nom on leur donne ; je demande si c'est un moïen de procurer plus de travail à ceux qui resteroient, & si au contraire, cinq millions d'habitans de plus n'augmenteroient pas du double l'emploi des Hommes & les consommations ?

Le Chevalier Josias Child n'a-t-il pas traité d'erreur populaire cette idée que nous avons plus de mains que nous n'en pouvons emploïer ? Etoit-ce un bon juge en matiere de commerce ? Et n'est-ce pas une maxime incontestable *que le travail d'un Homme donne de l'ouvrage à un autre Homme ?*

SECTION VI.

FAUX PRÉTEXTE : *Commençons par trouver de l'emploi pour ces Étrangers, avant que les appeller.*

RÉPONSE.

I. Dans quel païs a-t-on jamais naturalisé ou pu naturaliser des étrangers sur un semblable plan ? Et sur quel autre objet voudroit-on écouter de pareils raisonnemens ?

II. S'il falloit s'être apperçû d'un vuide dans quelques professions, & d'un vuide qui ne se rempliroit pas avant de permettre aux étrangers de s'établir parmi nous, quel métier ceux-ci trouveroient-ils à faire ? Et quels acheteurs voudroient attendre si long-tems ?

III. Des jeunes gens ne se mettent-ils pas tous les jours apprentifs Boulangers, Bouchers, Tailleurs, &c ? Ne s'établissent-ils qu'après s'être apperçus de quelque vuide dans le commerce ? Ou bien seroit-il possible qu'un Homme, lorsqu'il manque de pain, de viande, ou d'habits, attendît que les apprentifs eussent fini leur tems & levé boutique pour leur compte ?

IV. Quel vuide éprouve-t-on actuellement en Hollande ? Si cependant quarante mille étrangers se présentoient pour s'y fixer, croit-on que leurs offres fussent rejettées ?

V. La quantité du travail & les occasions d'emploi ne sont-elles pas en proportion de la quantité du peuple ? Si donc il n'y avoit dans cette Isle que dix mille habitans, n'y en auroit-il pas encore quelques-

uns qui manqueroient d'ouvrage ? N'est-ce pas là précisément le cas où sont les Sauvages de l'Amérique auxquels nous ressemblerions alors à cet égard ?

VI. Si, tandis que nous n'aurions que dix mille habitans, plusieurs manquoient d'un emploi constant & régulier, seroit-ce une raison pour ne pas appeller parmi nous des Etrangers ? Ou si ce manque d'emploi pour les naturels est une raison suffisante contre l'admission des Etrangers, ne doit-elle pas autant porter à défendre qu'on fasse des Enfans avant que ceux qui sont déjà nés soient pourvûs d'Emploi ?

VII. Combien ne nous éloignons-nous pas de cette politique dans l'administration de nos colonies, où nous savons si bien le prix du nombre des Hommes ?

SECTION VII.

La multiplication des Habitans est la force d'un Roïaume.

I. S'IL n'y a pas dans la Bible un certain passage à l'égard duquel presque toute la nation Angloise semble s'être rendue coupable d'une infidélité héréditaire ? C'est au chap. 14. des proverbes ⅴ. 28. *La multitude du peuple est la gloire du Roi.* Si ce passage s'accorde bien avec la maxime que nous avons déjà trop de peuple ?

II. Si les François n'ont pas mieux que nous, rendu hommage à cette leçon du plus sage des Hommes. Si tandis que chez eux le gouvernement invite au mariage par les voies puissantes de l'honneur & de l'intérêt, les

plus petits Marguilliers de Village ne s'arrogent pas souvent chez nous le droit d'empêcher qu'on ne publie les bans de ceux qui pourroient devenir, le moindre du monde, à charge à la Paroisse ?

III. Si le jeune Duc de Bourgogne parvenu à l'âge de trente ans ne pourra pas conduire dans les combats un corps considérable de jeunes gens à la fleur de leur age & qui lui auront dû leur naissance ? Et si l'on doit espérer qu'un seul Anglois battra dix de ces jeunes soldats ?

IV. Quelle est la force d'un état ? Toutes choses égales, l'Etat le plus fort n'est-il pas le plus peuplé ?

V. Une nation pauvre peut-elle armer & entretenir de grandes forces navales ? Un païs mal peuplé peut-il n'être pas

pauvre ? Et ce païs peut-il réserver pour combattre ses ennemis un nombre d'Hommes suffisant sans faire un préjudice notable à la culture des terres & aux Manufactures ?

VI. Lequel entend le mieux l'intérêt de l'Angleterre, de celui qui dit qu'elle est trop peuplée, ou du Chevalier Guillaume Petty qui souhaitoit que tous les habitans de l'Ecosse & de l'Irlande fussent transportés (10) en Angleterrre, & qu'après

(10) [*R. du Trad.*] Le Chevalier Guillaume Petty ne faisoit pas là un souhait bien raisonnable. Une étendue de terre déterminée peut porter une certaine quantité d'hommes, & quand elle n'y est pas, c'est la faute de l'administration. En politique comme en œconomie, la terre est la seule richesse réelle & permanente : quoiqu'il soit vrai qu'un Païs peu étendu puisse quelques fois, par l'industrie de ses Habitans, l'em-

cela ces contrées fussent submergées par la mer ?

VII. Cette idée étroite que *nous avons trop d'Hommes* ne conduiroit-elle pas à penser qu'il est avantageux à la nation qu'un si grand nombre de ses Citoïens s'ôtent la vie à eux-mêmes, sans quoi nous ferions encore plus surchargés d'Habitans ?

VIII. Y a-t-il au monde un païs où les exécutions de justice soient aussi fréquentes qu'en Angleterre ? Y en a-t-il un où le nombre de ceux qui abrégent eux-mêmes leurs jours par la débauche & l'intempérance soit aussi grand ?

IX. Y a-t-il une seule nation

porter sur un Païs beaucoup plus vaste dans la balance du Commerce & de la politique, telle est la Hollande : mais d'autres Païs n'ont qu'à vouloir.

Protestante ou Catholique, où la mode de vivre garçon ait autant prévalu que parmi nous ? où les mariages produisent aussi peu d'Enfans ? Et où il périsse autant de jeunes gens depuis leur naissance jusqu'à l'âge de vingt & un ans ? Y a-t-il par conséquent un païs où la naturalisation des Etrangers soit aussi nécessaire qu'en Angleterre pour y conserver le même fond d'Habitans qu'elle a aujourd'hui ?

SECTION VIII.

L'augmentation du Peuple est la richesse d'un Etat.

I. Quelles sont les richesses d'un Etat ? Qui donne la valeur aux terres, si ce n'est le nombre des habitans ? Et qu'est-ce que l'argent autre chose, qu'une me-

sure commune, une espéce de taille (11) ou de jettons, qui sert à évaluer, ou si l'on veut à exprimer, le prix de quelque travail dans chacun de ses passages d'une main dans l'autre ?

II. Si le travail est la vraïe richesse, si l'argent n'en est que le signe, le païs le plus riche n'est-il pas celui où il y a le plus de travail ? N'est-il pas celui où les habitans plus nombreux se procurent les uns aux autres de l'emploi ?

III. Un païs mal peuplé a-t-il jamais été riche ? Un païs bien peuplé a-t-il jamais été pauvre ?

IV. La Province de Hollande

(11) [*R. du Trad.*] Tailles, ce sont de petits morceaux de bois sur lesquels les Boulangers & les Bouchers, font des entailles qui leur servent de signes pour compter le pain & la viande qu'ils fournissent.

n'est-elle pas *(l)* environ la moitié moins grande que le Comté

(l) [*N. de l'Aut.*] Les sentimens du feu Prince d'Orange sur ce sujet, méritent beaucoup d'attention, tant par l'autorité de sa personne, que par la solidité de ses raisons, dans le Traité intitulé : *Propositions faites aux Etats généraux pour relever & réformer le Commerce de la République.* Il observe pag. 12 & 13 que, parmi les Causes morales & politiques de l'établissement & de l'avancement du Commerce, la principale a été, „ La maxime inaltérable & la
„ loi fondamentale d'accorder un
„ libre exercice à toutes les Reli-
„ gions, cette tolérance a paru de
„ tous les moïens le plus efficace,
„ pour engager les Etrangers à s'é-
„ tablir & à se fixer dans ces Pro-
„ vinces, & dès lors le plus puis-
„ sant ressort de la population, la
„ politique constante de la répu-
„ blique, a été de faire de la Hol-
„ lande, un asyle assuré & toujours
„ ouvert pour tous les Etrangers

de Devon ? N'a-t-elle pas dix fois plus d'habitans & au moins vingt-fois plus de richesses ? Ne suffit-elle pas à des subsides plus forts pour les besoins publics ? N'est-elle pas en état d'entretenir des flottes & des armées plus considerables ?

V. Quand est-ce que la balance du commerce panche en faveur d'une nation contre une autre ? S'il y a en France ou

» persécutés & opprimés, jamais
» ni alliance, ni traités, ni égards,
» ni sollicitations de quelque puis-
» sance que ce soit, n'ont pu affoi-
» blir ou détruire ce principe, ou
» détourner l'état de protéger ceux
» qui sont venus s'y réfugier pour
» y trouver leur sûreté.
» Pendant le cours des persécu-
» tions exercées dans les différens
» Païs de l'Europe, l'attachement
» invariable de la république à cet-
» te loi fondamentale, a fait qu'une
» foule d'Etrangers s'y sont non-

en Suéde quarante mille personnes emploiées à des ouvrages destinés pour l'Angleterre, & & dix mille seulement en Angleterre qui travaillent pour la France ou la Suéde, à laquelle de ces Nations la balance sera-t-elle avantageuse? Si l'on avoue que la France & la Suéde ont sur nous l'avantage de la balance, n'est-il pas de l'intérêt de l'Angleterre d'attirer chez elle

» seulement réfugiés eux-mêmes
» avec tous leurs fonds en argent
» comptant, & leurs meilleurs ef-
» fets, mais qu'ils ont encore in-
» troduit & fixé dans le Païs diffé-
» rentes Fabriques, Manufactures,
» Arts & Sciences, qu'on n'y con-
» noissoit pas, quoique les matieres
» nécessaires pour ces Manufactu-
» res manquassent entierement en
» Hollande, & qu'on ne pût les
» faire venir des Païs étrangers qu'a-
» vec de grandes dépenses.

& d'enlever à ces deux Roïaumes cet excédent de Manufacturiers qui fait leur supériorité ?

VI. Quel est le meilleur moïen d'affoiblir les Etats voisins dont la puissance & l'industrie nous font ombrage ? Est-ce de forcer leurs Sujets à rester chez eux, en refusant de les recevoir & de les incorporer parmi nous, ou de les attirer chez nous par les bons traitemens, & en les faisant jouir des avantages des autres Citoïens ?

VII. Si l'on vouloit faire une estimation générale des richesses de l'Angleterre, par où s'y prendroit-on pour les supputer ? Par le nombre des acres de terre ? Par celui des maisons ? Par la somme des capitaux ? Par la quantité de marchandises ? Mais d'où tout cela tire-t-il sa valeur si ce n'est du nombre

bre des habitans qui possedent, emploient, achetent, vendent voiturent, & exportent toutes ces choses, ou ce qu'elles produisent.

SECTION IX.

La multiplication des Habitans augmente le revenu du Propriétaire des Terres.

I. LEs terres voisines de Londres ne sont-elles pas affermées quarante fois plus haut que les terres d'une égale bonté situées dans les Provinces éloignées de l'Angleterre, dans la Principauté de Galles, ou dans l'Ecosse ? D'où vient cette différence dans le revenu des terres, si ce n'est de la différence dans le nombre des habitans ? Et si ces terres éloignées produisent

E

encore quelque argent, ne le doivent-elles pas à la facilité d'en transporter les fruits dans des lieux plus peuplés.

II. Si l'on pouvoit transporter la Ville de Bristol à quarante milles du lieu qu'elle occupe, toutes les terres qui l'environnent aujourd'hui ne baisseroient-elles pas de valeur ?

III. Si la peste enlevoit cent mille Hommes dans les Provinces du Nord ou de l'Ouest de l'Angleterre, & qu'on ne pût y venir d'ailleurs, le revenu des terres ne tomberoit-il pas sur le champ ?

Si au contraire, cent mille étrangers de différentes professions alloient s'y fixer & augmenter la consommation des denrées produites par les terres voisines, ne verroit-on pas la valeur de ces terres croître à proportion,

IV. Comment les Fermiers paieront-ils le prix de leurs baux, s'ils ne trouvent point de marché pour vendre? Et qu'est-ce qu'un marché si ce n'est un certain nombre d'habitans rassemblés?

SECTION X.

L'amélioration des Terres dépend de la multiplication du Peuple.

I. SI les terres de la Grande-Bretagne sont autant en valeur qu'elles puissent l'être? Et pourquoi un acre de terre voisin de quelque grande Ville produit-il dix fois plus de grain qu'un acre de terre n'en rapporte ordinairement dans les Provinces éloignées, quoique la qualité de la terre soit la même, & qu'il n'y ait de dif-

férence que dans la culture?

Si c'est le fumier des Villes qui cause cette fertilité : d'où vient ce fumier, d'où viennent toutes sortes d'engrais, n'est-ce pas de la multitude des habitans?

II. N'y a-t-il pas des millions d'acres de terres possédés par des particuliers, (sans compter nos communes, nos marais, nos bruïeres & nos forêts) qui rapporteroient en denrées de toute espéce dix fois plus qu'ils ne font aujourd'hui, s'ils étoient bien cultivés, & si la demande encourageoit la production?

III. Quel motif peut porter un Gentil-homme à cultiver & à améliorer ses terres, si le profit n'est pas au moins égal à la dépense qu'il y fait? Et quel sera ce profit dans une Province éloignée de la mer, si de nou-

veaux habitans ne viennent pas augmenter la consommation en même proportion que les denrées ?

IV. Est-ce avec raison qu'on se plaint aujourd'hui de ce que les païsans aiment mieux faire apprendre à leurs Enfans des métiers faciles que de les destiner aux travaux pénibles de l'agriculture ? L'exclusion des étrangers remédiera-t-elle à ce mal ?

V. Puisque les campagnes sont la source commune qui fournit des Hommes aux différens métiers & à la livrée, ces étrangers qui viennent ici remplir les fonctions de manœuvres ou de domestiques ne font-ils pas qu'on enleve moins de personnes à la charue ? Je suppose qu'on renvoie tous ces étrangers, ne faudra-t-il pas que leur place soit remplie par des

gens qui sans cela auroient été toujours occupés aux travaux de la campagne?

VI. N'avons-nous plus de lumieres à attendre des autres nations sur les moïens de perfectionner l'agriculture, & sommes nous sûrs que ces mêmes étrangers de qui nous tenons tant de découvertes utiles sur la culture des prairies, le jardinage, & les autres parties de l'œconomie rustique, n'ont plus rien à nous apprendre?

VII. Un païs mal peuplé a-t-il jamais été bien cultivé? Dans quelles Provinces de l'Angleterre les terres sont-elles aujourd'hui améliorées avec plus de soin? dans celles qui ont le moins d'habitans ou dans celles qui en ont le plus?

VIII. Est-il de la prudence & de la bonne politique de laisser de si vastes terreins en

landes & en communes auprès de la Capitale du Roïaume? A quoi servent aujourd'hui ces terreins, qu'à rassembler les voleurs, à faciliter leurs brigandages, & à leur assurer une retraite contre les poursuites de la justice? Si ces landes étoient bien cultivées, fermées de haies, & remplies d'habitans, tous ces désordres auroient-ils lieu?

SECTION XI.

Les deux intérêts du Roïaume, l'intérêt terrien, *l'intérêt du Commerce, rentrent l'un dans l'autre.*

I. Quel est le véritable intérêt *terrien?* Un projet avantageux au commerce de la nation peut-il jamais être opposé à l'intérêt des possesseurs des terres?

II. Si notre commerce tombe, si nos rivaux s'emparent de nos arts, si les maisons sont abandonnées, les Marchands dispersés, & les Manufacturiers forcés de chercher une autre patrie, que deviendront alors nos fermes & nos herbages ? Comment le tenancier paiera-t-il sa rente ? Comment le Gentil-homme pourra-t-il soutenir son rang, son état, & satisfaire aux taxes & aux réparations ?

III. Si le commerce est encouragé, si le nombre des Marchands & des Manufacturiers augmente, si toutes les chaînes & les entraves qu'on a données au commerce sont un jour brisées, si la circulation devient par là plus vive & les débouchés plus assurés, où les profits qui en doivent résulter, iront-ils enfin se rendre ? N'est-ce pas dans la main du Propriétaire des terres ?

IV. Lorsque les Gentilshommes qui possedent des terres, se laissent entraîner à exclure les étrangers & à imposer des charges au commerce, n'agissent-ils pas contre leur propre intérêt ? ne sont-ils pas dupes de ces monopoleurs, qui osent mettre un vil intérêt personnel en balance avec l'intérêt public ?

SECTION XII.

Situation des Etrangers qui ont de l'argent dans nos fonds publics, & des Commerçans & Artisans riches qui vivent dans certains Païs de l'Europe.

I. LE travail étant incontestablement la richesse d'un païs, quelle espéce d'habitans produit le plus de travail ? ceux

qui ne peuvent se procurer qu'un petit nombre de choses de commodités ou d'agrément ? ou ceux qui sont assez riches pour en païer beaucoup ? Si ce sont les derniers, n'est-ce pas l'intérêt de la nation d'inviter tous les étrangers qui ont de l'argent dans nos fonds publics à le venir dépenser parmi nous ?

II. S'il y a dans nos fonds publics entre 15 & 20 millions sterling dûs à l'étranger, ne doit-on pas regarder les biens de chaque particulier comme engagés au paiement de cette somme ? En ce cas n'est-ce pas l'intérêt de l'emprunteur d'inviter & d'engager le prêteur à résider chés lui, à acheter tout ce dont il a besoin des laboureurs & des ouvriers de son païs, & à lui païer ainsi une sorte de rente qui le dédommage de l'engagement d'une partie de

ses fonds ? Le prêteur doit-il donc solliciter comme une grande faveur & acheter à prix d'argent la permission de dépenser sur les terres de l'emprunteur l'intérêt de l'argent emprunté ?

III. Ne peut-on pas citer des exemples récens d'étrangers qui, après avoir pourvû à la sureté de leur argent en le plaçant dans nos fonds publics, ont cependant préféré de vivre hors de l'Angleterre à cause de l'aversion que les Anglois ont pour les étrangers ?

IV. N'y a-t-il pas des païs dans l'Europe où les Négocians & les artisans sont traités avec le plus grand mépris, sans autre motif que leur profession ? N'y en a-t-il pas où ils n'osent paroître riches & mettre leurs effets à découvert ? L'adoption de pareils citoïens seroit-elle donc désavantageuse au Roïau-

me ? Toutes les voix de la nation ne devroient-elle pas au contraire se réunir, pour les inviter à venir partager avec nous le bonheur de vivre sous un Gouvernement libre ?

V. Les ouvriers, les commerçans, les artistes étrangers, sont-ils familiarisés avec la nature de notre constitution ? Savent-ils approfondir & débattre des questions de politique comme nous autres Anglois ? Et quand ils entendent dire que le Bill de naturalisation a été rejetté par les représentans de la nation, peuvent-ils en conclure autre chose, sinon que nous refusons aux étrangers l'entrée de notre païs, ou qu'au moins les Loix du Roïaume ne leur accordent pas la même protection qu'aux naturels ? Ne devons-nous pas chercher à les détromper sur un point aussi important ?

SECTION XIII.

Des Taxes de toute espece, & particuliérement de la Taxe pour les Pauvres.

I. Qui paie toutes les taxes, si ce n'est le travail des peuples & les denrées qu'ils consomment ? Dans quels païs par conséquent les taxes produisent-elles davantage ? dans ceux qui ont le moins ou le plus d'habitans ?

II. S'il est nécessaire de lever tous les ans une certaine somme pour les besoins du Gouvernement & pour païer l'intérêt des dettes publiques, & s'il se trouve quelques non valeurs dans les différentes branches des douanes & des excises, comment suppléera-t-on à ces

non-valeurs, si ce n'est en aug-mentant la taxe sur les terres? Tous les possesseurs de terres ne sont-ils pas par conséquent aussi intéressés que les autres à favoriser de tout leur pouvoir l'augmentation du nombre des habitans?

III. Les François réfugiés ne sont-ils pas chargés d'entretenir leurs pauvres, & ne sont-ils pas même imposés dans quelques lieux pour le soulagement des pauvres Anglois? si ce fait est vrai, sous quel prétexte s'écrie-t-on que le Bill proposé augmenteroit la taxe des pauvres?

IV. Le commerce ou les terres en souffriroient-elles s'il venoit dans le Roïaume assez d'étrangers pour contribuer de vingt ou trente mille livres sterling par an, à l'entretien des pauvres & soulager d'autant les nationaux?

V. Suppofons qu'on chaffât aujourd'hui tous les étrangers établis ici depuis foixante-dix ans & plus, ainfi que tous leurs defcendans, feroit-ce le moïen de diminuer le nombre des pauvres Anglois ou de réduire la taxe impofée pour leur entretien ? Le fardeau n'en deviendroit-il pas au contraire encore plus péfant pour les poffeffeurs des terres)

VI. Le meilleur moïen de décider s'il eft expédient d'admettre parmi nous les étrangers, ne feroit-il pas de faire un compte exact entre les Anglois & les étrangers établis ici depuis plus de foixante-dix ans ? de dreffer une efpéce de bilan des avantages qu'ils fe font mutuellement procurés, rédigés fous la forme de dettes & de créances réciproques ? A peu près ainfi :

Dette de l'Anglois à l'Etranger.

Consommation faite par celui-ci de nos denrées & de nos Manufactures. Augmentation du revenu des maisons & des terres. Accroissement de notre commerce & de notre navigation. Taxes, Douanes & Excises païées par les Etrangers.

Dette de l'Etranger à l'Anglois.

Sommes avancées ou données par charité à quelques Etrangers.

De quel côté pencheroit cette énorme balance?

SECTION XIV.

Du Droit de naiſſance (m) *d'un Anglois.*

I. Qu'est-ce que ce droit de naiſſance, d'un Anglois ? Eſt-ce un droit, un privilége qu'il ait d'être pauvre & miſérable, tandis que ſes voiſins augmentent leurs richeſſes & leur commerce ? Un pareil droit de naturalité vaudroit-il *douze ſols,*

(m) [*N. de l'Aut.*] ″ Mais pour ″ en revenir au ſujet que je traite ″ c'eſt-à-dire à l'examen de ce qui ″ arriveroit ſi les Wighs avoient ″ le deſſus, le bill de naturaliſa- ″ tion, qui vient d'être rejetté, paſ- ″ ſeroit encore en loi, & le droit ″ de naiſſance d'un Anglois, ſeroit ″ encore réduit à ne pas valoir douze ″ ſols. *L'examinateur, n°. xxv Janv.* 1710.

& mériteroit-il qu'on cherchât à le conferver ?

II. Quels font les gens qui travaillent à priver les Anglois de leur droit de naiffance ? ceux qui propofent les moïens de rendre l'Angleterre riche, floriffante, le centre des arts & le magazin des nations ? ou ceux qui voudroient enchaîner & borner fon commerce, favorifer les monopoles, les affociations excluſives, & s'oppofer à la multiplication des habitans & à l'emploi de l'induftrie, fous prétexte de conferver la pureté du fang Anglois ?

III. Tout ce qui tend à nous priver des profits attachés au travail ne donne-t-il pas atteinte aux véritables droits de notre naiffance ? Toutes les gênes & les reftrictions par lefquelles les Anglois font forcés d'acheter plus cher & de vendre à plus

bas prix, ne font-elles pas autant d'entreprises sur leurs droits & leurs libertés ? Qui sont les vrais coupables de ces attentats ?

IV. A-t-on jamais inferé dans aucun Bill pour la naturalisation quelque clause qui tendît à priver les Bourgeois de nos Villes de Jurandes, de leurs droits, & de leurs priviléges ? Et les promoteurs de ces Bills n'ont-ils pas toujours déclaré que les Membres des Jurandes conserveroient ces prétendus priviléges aussi long-tems qu'ils le voudroient, & jusqu'à ce qu'ils demandassent eux-mêmes à en être débarassés ?

SECTION XV.

Du véritable interêt des Anglois.

I. Qu'est-ce que les priviléges des Maîtres ? Sont-ils réels ou imaginaires ? Les habitans de Birmingham, de Manchester, & de Leeds (12) accepteroient-ils de pareils priviléges, si on les leur offroit ?

II. Les Artisans de Westminster sont-ils plus pauvres, parcequ'ils sont privés des *libertés de la Cité*, les Artisans de

(12) [*R. du Trad.*] Les arts & les métiers sont libres dans ces trois Villes : on n'y achete point la Maîtrise, ce sont les trois Villes d'Angleterre où il y a le plus d'ouvriers, & où les Manufactures ont fait le plus de progrès.

Londres font-ils plus riches, parcequ'ils en jouissent (13)?

III. Si un Artisan profite de l'exclusion donnée à ceux qui ne sont pas Maîtres & vend

(13) [*R. du Trad.*] Nul ne peut exercer un métier à Londres dans ce qu'on appelle les libertés de la cité, s'il n'est reçu Maître, au lieu que dans le Fauxbourg de Westminster, les professions sont libres, ainsi que dans la Ville même de Paris le Fauxbourg S. Antoine, la rue de Jussienne & d'autres lieux privilégiés comme le Temple, l'Abbaïe &c. où les trois quarts de l'industrie de Paris, sont réfugiées. Il est assez singulier que ce soit précisément aux lieux consacrés au monopole qu'on ait donné le nom de franchises ou de libertés. Il semble que par les idées de notre ancienne Police, le travail & l'industrie, soient défendus par le Droit commun, & qu'on ait seulement accordé par grace ou vendu à quelques particuliers des dispenses de cette loi.

plus cher ; la même raison ne fait-elle pas qu'il achéte aussi plus cher des autres Artisans ? S'il veut n'avoir point de rivaux, les Maîtres des autres métiers n'auront-ils pas le même motif pour désirer de n'en point avoir ? Et lorsque ceux-ci seront parvenus à détruire leurs concurrens, celui-là n'y perdra-t-il pas des gens qui auroient pû devenir ses pratiques ?

IV. Chaque Artisan ne veut-il pas acheter au meilleur marché & vendre le plus cher qu'il est possible ? Mais comment cela peut-il être, tant que le commerce ne sera pas libre ?

SECTION XVI.

Dans le Commerce, si l'on n'a pas des Rivaux au dedans, on en a au dehors.

I. SI l'on a nécessairement des rivaux ou au dedans ou au dehors, lequel fait le plus de mal au Roïaume, que nos négocians aient pour concurrens leurs compatriotes ou des étrangers ?

II. La concurrence dans l'intérieur a-t-elle jamais nui à aucune nation ; & ce proverbe *que la sagesse va avec les sols, & la folie avec les livres sterling*, ne se vérifie-t-il pas sensiblement dans la personne de ces gens qui s'opposent à toute concurrence entre les Marchands, les gens de métier, & les Artistes?

III. Qu'est-ce que le bien pu-

blic ? n'est-il pas pour la plus grande partie l'effet naturel de l'émulation entre les membres de la même société ? & que deviendroient l'industrie, la tempérance, la frugalité, & le désir d'exceller dans son art, si l'émulation n'éxistoit pas ?

IV. Lequel vaut mieux pour le public, ou des associations entre nos Manufacturiers & nos Marchands ? ou d'une grande concurrence entre eux ? Laquelle de ces deux choses tend le plus fortement à hausser le prix de nos exportations, & à diminuer nos richesses ?

V. Si nos Marchands de Portugal se plaignent qu'ils perdent quelquefois, ou qu'ils ne gagnent pas assez sur les draps qu'ils envoient à Lisbonne, ferons-nous bien de suprimer la moitié de nos Fabriques de draps ? & si nous prenions ce parti

ti, le vuide qui s'ensuivroit dans la consommation du Portugal, ne seroit-il pas bientôt rempli par les François, les Hollandois? Nos ouvriers en draps n'iroient-ils pas bientôt chercher en France & en Hollande, l'occupation que nous leur aurions interdite chez-nous?

SECTION XVII.

Examen de cette Objection :

Que les Etrangers ôteroient le pain de la bouche à nos Compatriotes, & nous enleveroient les secrets du Commerce.

I. QUELS Etrangers enleveront plutôt le pain de la bouche à nos compatriotes? ceux qui sont au dedans du Roïaume, ou ceux qui sont au dehors?

II. Si nos bons Anglois pouvoient voir avec un télescope ces Marchands & ces Manufacturiers qui dans toute l'Europe travaillent à les supplanter & à faire tomber le débit de leurs Fabriques, ne diroient-ils pas alors avec bien plus de vérité : *voilà, voila ceux qui nous ôtent le pain de la bouche ?* Mais en rejettant le Bill pour la naturalisation, se flatte-t-on de remédier à ce mal ?

III. Si quelqu'un a porté chez l'étranger les secrets de notre commerce, est-ce aux étrangers qu'il faut s'en prendre, ou aux Anglois ? Ne sont-ce pas les Anglois établis depuis peu dans plusieurs Roïaumes de l'Europe qui ont enseigné aux peuples de ces Roïaumes à faire certains ouvrages dont nous possédions seuls la perfection ? N'avons-nous pas des preuves indubita-

bles, qu'ils ont eux-mêmes sollicité des Edits pour interdire l'entrée de ces ouvrages fabriqués en Angleterre ?

IV. Ne fabrique-t-on pas en Angleterre des outils de toute espéce qu'on embarque journellement pour l'usage des Manufactures étrangeres ? Et les ouvriers Anglois n'iront-ils pas montrer aux étrangers l'usage de ces outils, dèsqu'ils y seront engagés par l'offre d'un prix suffisant ?

V. Si les Rois de France, d'Espagne, de Portugal, de Prusse, &c, veulent établir chez eux quelques Manufactures Angloises, quel sera le meilleur moïen pour y réussir ? sera-ce d'attirer des ouvriers Anglois par des récompenses & des salaires avantageux, ou bien de dépenser beaucoup pour envoïer ici leurs propres sujets,

& pour les y entretenir jusqu'à ce qu'ils soient instruits à fond de nos pratiques ? Laquelle de ces deux voïes est la plus prompte, la plus sûre, la moins dispendieuse, la plus communément pratiquée & avec le plus de succès ?

SECTION XVIII.

Il est également de la bonne politique d'envoïer des Anglois dans nos Colonies, & d'attirer des Etrangers pour venir augmenter notre nombre.

I. N'EST-CE pas un principe fondamental du Gouvernement & du commerce, que l'augmentation du travail produit l'augmentation du peuple ?

II. Les colonies & les plantations dirigées pat des mesures

convenables, (n) n'augmentent-elles pas le travail ?

III. L'Espagne auroit-elle été dépeuplée par les Colonies qu'elle a envoïées en Amérique, si l'on n'eût porté dans la nouvelle Espagne que des marchandises fabriquées dans l'ancienne ?

IV. Puisqu'un si grand nombre de François, d'Anglois, de Hollandois, d'Italiens, &c, sont aujourd'hui emploïés à fabriquer tout ce qui est nécef-

(*n*) [*N. de l'Aut.*] On peut voir quelles sont ces mesures convenables dans l'essai sur le Commerce, pag. 92 de la deuxieme Edit., chez T. Trye Holborn, & je suppose que le Chevalier Josias Child avoit dans l'esprit quelques unes de ces mesures, lorsqu'il a avancé que c'étoit une erreur populaire de dire que les Colonies tendoient à diminuer le nombre des Habitans de la Métropole.

faire pour l'approvisionnement des Indes Espagnoles, l'ancienne Espagne ne seroit-elle pas couverte d'Hommes, si cette multitude d'Artisans y avoit été transplantée avec leurs Femmes & leurs familles?

V. Si le travail reçoit un accroissement subit dans une ville, le peuple n'y afflue-t-il pas de toutes les parties du Roïaume à proportion de cet accroissement? Le même bien n'auroit-il pas lieu pour tout un Roïaume, si l'on permettoit aux étrangers de s'y établir?

VI. Mais si au contraire on refusoit de les admettre, cette augmentation de travail ne s'éloigneroit-elle pas de la Ville ou du Roïaume dont nous parlons, pour se fixer dans un autre où la main d'œuvre seroit à plus bas prix? Des Statuts, des gênes, & des prohibitions sont-

elles capables d'empêcher cet effet ? Les Espagnols, instruits à leurs dépens de cette vérité, ne s'efforcent-ils pas à présent de réparer leur faute en attirant chez-eux des étrangers ? Et les Anglois ne semblent-ils pas au contraire se plonger dans les mêmes erreurs ?

VII. N'est-il pas au contraire de la prudence de tenir toujours dans l'Etat deux portes ouvertes, l'une pour envoïer aux Colonies tous ceux qui, par quelque raison que ce soit, veulent s'y transplanter, & l'autre pour recevoir dans le Roïaume toutes les personnes qui désirent de vivre parmi nous ?

VIII. Si quelques personnes parmi nous, après avoir été imprudentes ou malheureuses, veulent d'elles-mêmes se retirer dans des lieux où leur conduite passée ne soit point connue, ou

si l'ambition en pousse d'autres à chercher fortune dans les païs étrangers, n'est-ce pas une excellente politique d'ouvrir à ces avanturiers le chemin de nos Colonies, plutôt que de les laisser passer chez des peuples qui probablement sont nos rivaux ?

SECTION XIX.

Si, en cas que le Bill de Naturalisation eût passé, il est probable que les Mendians en eussent le plus profité ?

1. UN Bill de naturalisation est-il un motif dont les mendians aient besoin ?

Si mille mendians étrangers venoient dans ce païs, la Loi donne-t-elle aux Juges de paix (*o*), aux Maires, ou à

(*o*) [*N. de l'Aut.*] Les Juges de

quelques autres Magistrats le pouvoir de les faire sortir de la Grande-Bretagne, de lever quelque taxe à cet effet, ou d'y appliquer une partie des revenus publics ? Si les Magistrats n'ont pas ce pouvoir, le Bill de naturalisation donneroit-il aux mendians plus de facilité qu'ils n'en ont à présent ?

II. Les fainéans sont-ils les plus portés à quitter leur païs ? Les gens de cette sorte, Écossois ou Gallois, qui n'ont cependant point de mer à passer, les Irlandois qui sont volontiers mendians de profession, prennent-ils la peine de venir en Angleterre pour faire ce métier ? Si l'on voit quelquefois des gens

paix ont le pouvoir de renvoïer en Irlande les Mendians Irlandois, mais ils ne peuvent chasser les Mendians étrangers, & je me suis assuré de ce fait.

de ces païs-là demander l'aumone en Angleterrre, ne sont-ce pas pour la plus part des travailleurs qui étoient venus chercher de l'ouvrage, mais que des maladies ou des accidens inévitables ont réduits à cette nécessité?

III. Quel but un étranger mendiant pourroit-il se proposer en passant en Angleterre, dont il n'entend pas même la langue, & comment pourroit-il païer les frais de son passage?

IV. Quant un Anglois veut faire fortune dans un païs étranger, se propose-t-il d'y vivre dans la paresse & dans l'oisiveté? De même, un Marchand ou un Artiste étranger qui vient en Angleterre, peut-il espérer de s'y enrichir par d'autres moïens que par une application & une industrie du moins égales, sinon supérieures à celles des nationaux?

V. Cette objection : *que nous ferons inondés de mendians étrangers*, peut-elle subsister avec celle-ci : *que les étrangers supplanteront les nationaux, & leur ôteront le pain de la bouche ?*

SECTION XX.

Si, en cas que le Bill pour la Naturalisation eût passé, il est probable que les Libertins & les mauvais Sujets eussent été les plus empressés à en profiter.

I. QUELLES précautions prend-on maintenant pour empêcher les libertins & les mauvais sujets de venir s'établir en ce païs? Tout ce qu'il y a de scélérats dans l'Europe ne savent-ils pas, par l'exemple ou par le témoignage des Anglois qui voïagent parmi eux, que

l'Angleterre est un païs où l'on peut être aussi vicieux que l'on veut? Qu'importe-t-il à un Homme perdu, à une prostituée, à un escroc, d'être ou de n'être pas naturalisés? Ces gens, pour la plûpart, ne sont-ils pas citoïens du monde ?

II. Lorsque des Commerçans ou des Artisans sont contraints d'abandonner leur patrie pour obéir à leur conscience & à leur Religion, est-il probable qu'ils augmentent parmi nous la débauche, & qu'ils corrompent nos mœurs comme ces cuisiniers, ces baladins, ces chanteurs, & ces violons étrangers qui ne peuvent subsister qu'en offrant sans cesse de nouveaux aiguillons à nos extravagances, & de nouveaux alimens à nos vices ?

III. Si nos rivaux avoient le choix d'envoïer dans chacune

des Villes commerçantes d'Angleterre une colonie de Marchands & de Manufacturiers, ou une colonie de chanteurs & de violons, laquelle des deux croit-on qu'ils nous envoiassent ? Et laquelle paroissons-nous le plus disposés à bien recevoir ?

IV. Les Artisans pauvres sont-ils dans aucun endroit du monde aussi débauchés & aussi corrompus qu'en Angleterre ? Et par conséqnent n'est-il pas bien plus à craindre que les Anglois ne corrompent les étrangers, qu'il ne l'est que les étrangers ne corrompent les Anglois ?

V. La Hollande n'est-elle pas ouverte à tout le monde ? Observe-t-on cependant que le peuple y soit pour cela plus débauché ? Où avons-nous vû par expérience que les réfugiés Fla-

mands & François établis ici aient introduit dans nos mœurs une nouvelle corruption ?

SECTION XXI.

Quel est le moïen le plus doux & le plus efficace pour réformer les mœurs d'une Nation ?

1. Peut-on imaginer quelque moïen efficace pour la réformation des mœurs avec lequel la naturalisation des Protestans étrangers soit incompatible ? Ne sera-t-elle pas au contraire un moïen de plus pour y parvenir ? Et les deux ne concourront-ils pas admirablement ensemble ? Ou pour dire la meme chose autrement, les bons exemples ne donneront-ils pas un nouvel empire, une nouvelle force aux bonnes Loix ?

II. L'émulation n'est-elle pas un des ressorts les plus puissans sur les Hommes ? N'est-elle pas très vive (p) entre les habitans

(p) [*N. de l'Aut.*] L'ingénieux Abbé du Bos, dans ses réflexions critiques sur la Poésie & la Peinture, Tom. II chap. 15, fait à ce sujet une observation interessante & utile.

„ Les Anglois d'aujourd'hui, dit-
„ il, ne descendent pas, générale-
„ ment parlant, des Bretons qui ha-
„ bitoient l'Angleterre, quand les
„ Romains la conquirent ; néan-
„ moins les traits, dont César & Ta-
„ cite se servent pour caractériser
„ les Bretons, conviennent aux
„ Anglois : les uns ne furent pas
„ plus sujets à la jalousie que le sont
„ les autres. Tacite écrit qu'Agrico-
„ la ne trouva rien de mieux pour
„ engager les anciens Bretons à
„ faire apprendre à leurs enfans le
„ Latin, la Réthorique & les autres
„ Arts que les Romains ensei-
„ gnoient aux leurs, que de les pi-
„ quer d'émulation en leur faisant

de cette Isle & les étrangers ? Et ne pourroit-on pas s'en servir comme d'un instrument très efficace pour réformer les nationaux ?

III. La méthode de fouetter, d'enfermer dans les hôpitaux,

„ honte de ce qu'ils se laissoient sur-
„ passer par les Gaulois. L'esprit des
„ Bretons, disoit Agricola, étoit
„ de meilleure trempe que celui des
„ Gaulois, & il ne tenoit qu'à eux,
„ s'ils vouloient s'appliquer, de réus-
„ sir mieux que leurs voisins. L'ar-
„ tifice d'Agricola réussit, & les
„ Bretons qui dédaignoient de par-
„ ler latin, voulurent se rendre ca-
„ pables de haranguer en cette Lan-
„ gue. Que les Anglois jugent eux-
„ mêmes, si l'on n'emploieroit pas
„ encore aujourd'hui chez eux avec
„ succès, l'adresse dont Agricola se
„ servit.

Le Lecteur ne sera peut-être pas fâché de trouver ici un autre exemple de la même nature, quoique d'un ordre un peu inférieur, à la vé-

de transporter dans les colonies, de pendre même, n'a t-elle pas été assez long-tems pratiquée ? Toutes ces rigueurs, emploiées jusqu'à présent sans succès, n'indiquent-elles pas la nécessité d'essaïer enfin quelque autre voïe ? S'il est prouvé que le Bill

rité, mais aussi plus récent & très applicable au sujet. Le Jardinier en chef d'un Pair de ce Roïaume, emploïoit à faire de nouveaux Jardins un grand nombre d'ouvriers, tant Anglois qu'Irlandois, mais il n'avoit encore pu les engager à remplir même passablement leur tâche lorsqu'il s'avisa de séparer les deux Nations, & de les piquer d'émulation l'une contre l'autre. Cet heureux expédient eut tout le succès desiré : ils firent bien plus d'ouvrage ; & l'ouvrage fut bien mieux fait, lorsqu'on leur eut dit que c'étoit pour l'honneur de l'Angleterre ou pour l'honneur de l'Irlande, qu'ils n'eussent fait pour quelque autre considération qu'on leur eût proposée.

de naturalisation n'attireroit ici que des étrangers sobres & industrieux, l'esprit d'émulation ne pourroit-il pas porter les Anglois à imiter ces mêmes vertus?

IV. Je suppose que les ouvriers d'un métier s'entendent pour ne travailler que trois jours par semaine, & pour mettre leur travail pendant ces trois jours à un prix exorbitant. Quels motifs emploiera-t-on pour rompre cette confédération pernicieuse? La crainte des Magistrats sera-t-elle, dans un Gouvernement comme le nôtre, aussi efficace que la force de l'émulation? L'ouvrier imprudent ou débauché sera-t-il rappellé à son devoir par quelque punition que ce soit, aussi promptement que par la vue des étrangers emploïés au même travail dont il n'a pas voulu se charger? Et la méthode d'exciter

l'émulation n'est-elle pas plus douce, plus humaine, plus convenable, au génie d'un peuple qui n'est pas entierement barbare, plus propre à tous égards, à produire le bien général ?

SECTION XXII.

L'admission des Etrangers considerée par rapport à la constitution de l'Eglise & à celle de l'Etat.

I. Sous quel rapport l'admission des Protestans étrangers mettroit-elle en péril l'excellente constitution de notre Eglise ? Quelle étoit là-dessus l'opinion de nos reformateurs ?

II. Les Eglises étrangeres ont-elles jamais montré de l'aversion pour l'Episcopat, pour l'usage des liturgies, pour nos *articles*

& nos *homélies*, ou pour aucune partie de nos Constitutions Ecclésiastiques, & n'ont-elles pas même souvent regardé l'Eglise Anglicane comme l'ornement & le soutien de la réformation ?

III. Les Anglois ne sont-ils pas notés aujourd'hui dans l'Europe comme les défenseurs des systêmes les moins orthodoxes & de toutes les opinions latitudinaires ? Voit-on dans quelqu'autre païs les articles fondamentaux de la Religion naturelle ou révélée, attaqués aussi outrageusement qu'en Angleterre ?

IV. Les principales personnes du Clergé dans les païs étrangers, soit Calvinistes, soit Luthériens, ne se sont-elles pas fait aggréger à la société qui s'est formée à Londres pour *la propagation de l'Evangile chez les infideles*, conformément à la

*doctrine & à la discipline de l'E-
glise Anglicane ?* Si donc quel-
ques-uns de leurs disciples ve-
noient se fixer parmi nous, se-
roit-ce en arrivant en Angleter-
re qu'ils s'aviseroient de rompre
avec l'Eglise établie ?

V. Les Protestans étrangers
qui ont cherché parmi nous un
asyle contre les persécutions
de l'Eglise Romaine, se sont-
ils conduits avec indécence ?
Ont-ils manqué de respect pour
le Clergé Anglican ? Leurs des-
cendans ne sont-ils pas aussi
bien intentionnés, que qui que
ce soit pour ce même Clergé ?
Et est-il probable, en quelque
nombre qu'ils viennent, qu'ils
veuillent jamais donner aucun
sujet de plainte contre eux ?

VI. Sous quel rapport l'ad-
mission des Protestans Etran-
gers mettroit-elle en péril la
Constitution de l'Etat ? Que

pensent là dessus les Patriotes les plus distingués & les meilleurs Politiques ?

VII. Les Protestans étrangers haïssent-ils la liberté ? Aiment-ils l'esclavage, sont-ils ennemis de la Maison régnante, & attachés aux intérêts du Prétendant ?

VIII. Dans quelles intrigues, dans quelles conspirations, dans quelles révoltes a-t-on vû entrer quelques-uns des Protestans étrangers qui vivent parmi nous? Quels livres, quels Traités ont-ils écrits ou protégés qui tendissent à renverser les droits & les Priviléges des sujets, ou les justes prérogatives de la Couronne?

IX. L'adoption des étrangers qui fortifie tous les Gouvernemens du monde affoiblira-t-elle le Gouvernement d'Angleterre ? Aura-t-on raison en France d'engager les Anglois,

Ecossois, & Irlandois Catholiques à s'y établir, & tort en Angleterre d'y appeller les Protestans persécutés ? Chaque Fabriquant attiré de chez une nation rivale, n'est-il pas une double perte pour elle ?

SECTION XXIII.

Des leçons de l'humanité, & des principes du Christianisme.

I. Est-ce un Acte d'humanité & de bienfaisance de refuser tout asyle & toute protection à des malheureux persécutés ? Seroit-ce ainsi que nous voudrions qu'on en agît avec nous, si nous étions dans des circonstances semblables ?

II. Quand un Protestant persécuté dans une Ville fuit dans un autre, suivant le précepte

de Jesus-Christ, est-il bien conforme à la Religion que nous professons, & comme Chrétiens & comme Protestans, de lui fermer les portes & de l'empêcher d'entrer? Les Protestans étrangers en userent-ils ainsi avec les Anglois fugitifs, qui cherchoient à se dérober aux persécutions de notre sanguinaire Reine Marie?

III. Si, pour la punition de nos crimes, ce Roïaume retomboit encore sous la puissance d'un Papiste intolérant & bigot, ne regarderions-nous pas comme un procédé aussi contraire au Christianisme qu'à l'humanité, le refus que feroient nos voisins Protestans de nous recevoir parmi eux, & de nous protéger?

IV. L'inutilité des démarches faites dans ce païs, en faveur de la naturalisation n'a-t-elle

elle pas été fouvent employée avec adreffe par les Prêtres François, pour perfuader aux Proteftans d'embraffer la Religion Romaine? Et ne leur fournit-elle pas un prétexte bien plaufible pour dire que les Anglois refufent aux Proteftans étrangers tout afyle dans leur malheur, tandis que les Catholiques Romains procurent tous les fecours imaginables aux membres de leur Communion? Cette comparaifon de notre conduite avec la leur ne montre-t-elle pas la Religion Romaine fous un jour bien avantageux? Quel fçandale pour nous, & quel reproche!

V. En rejettant le Bill de Naturalifation, n'avons-nous pas encouragé le Gouvernement & le Clergé de France à appéfantir leurs mains fur les Proteftans? Tout récemment

la persécution ne s'est-elle pas relâchée en France, pendant que nous étions en balance sur le Bill de Naturalisation ? Et n'a-t-elle pas repris de nouvelles forces depuis que nous l'avons rejetté ? Ne sommes-nous pas ainsi devenus en quelque sorte complices des persécutions de l'Eglise Romaine, par cette conduite directement contraire à l'intérêt, à la puissance, & à l'honneur de notre Eglise & de notre Nation ?

FIN.

TABLE
DES SECTIONS
DE CET OUVRAGE.

Avertissement du Traducteur, page 5

Discours préliminaire, où l'on expose la doctrine professée par l'Eglise Romaine, & sa pratique constante au sujet de la persécution des Protestans, 10

Section I. *Questions préliminaires sur les préjugés du Peuple, sur les termes d'Etranger & d'Anglois, sur les services que les Etrangers ont autrefois*

rendus au Commerce de cette Nation, 51

Sect. II. *De l'introduction des nouvelles Manufactures ; de la perfection des anciennes, & de l'accroissement du Commerce,* 59

Acte, pour l'encouragement des Manufactures de Toiles & de Tapisseries, 60

Sect. III. *Des Materiaux pour le travail ; & de l'emploi des Pauvres.* 66

Sect. IV. *Sur les causes du manque d'emploi des Hommes,* 71

Sect. V. *Examen des autres causes auxquelles on attribue*

DES SECTIONS. 149
le manque d'emploi des Hommes, 77

SECT. VI. FAUX PRÉTEXTE: *Commençons par trouver de l'emploi pour ces Etrangers, avant que les appeller,* 84

Réponse, ibid.

SECT. VII. *La multiplication des Habitans est la force d'un Roïaume,* 87

SECT. VIII. *L'augmentation du Peuple est la richesse d'un Etat,* 91

SECT. IX. *La multiplication des Habitans augmente le revenu du Proprietaire des Terres,* 97

SECT. X. *L'amélioration des Terres dépend de la multiplication du Peuple,* 99

SECT. XI. *Les deux interêts du Roïaume, l'interêt* terrien, *l'interêt du Commerce, rentrent l'un dans l'autre,* 103

SECT. XII. *Situation des Etrangers qui ont de l'argent dans nos fonds publics, & des Commerçans & Artisans riches qui vivent dans certains Païs de l'Europe,* 105

SECT. XIII. *Des Taxes de toute espece, & particulierement de la Taxe pour les Pauvres,* 109

SECT. XIV. *Du Droit de naif-*

DES SECTIONS. 151
sance d'un Anglois. 113

Sect. XV. *Du véritable interêt des Anglois,* 116

Sect. XVI. *Dans le Commerce, si l'on n'a pas de Rivaux au-dedans, on en a au-dehors,* 119

Sect. XVII. Examen de cette Objection : *Que les Etrangers ôteroient le pain de la bouche à nos Compatriotes, & nous enleveroient les secrets du Commerce,* 121

Sect. XVIII. *Il est également de la bonne politique d'envoïer des Anglois dans nos Colonies, & d'attirer des Etran-*

gers pour venir augmenter notre nombre, 124

SECT. XIX. *Si, en cas que le Bill de Naturalisation eût passé, il est probable que les Mendians en eussent le plus profité ?* 128

SECT. XX. *Si, en cas que le Bill pour la Naturalisation eût passé, il est probable que les Libertins & les mauvais Sujets eussent été les plus empressés à en profiter ?* 131

SECT. XXI. *Quel est le moïen le plus doux & le plus efficace pour réformer les mœurs d'une Nation ?* 134

SECT. XXII. *L'admission des*

Etrangers, considerée par rapport à la constitution de l'Eglise & à celle de l'Etat, 139

SECT. XXIII. *Des leçons de l'humanité, & des principes du Christianisme*, 143

Fin de la Table.

www.ingramcontent.com/pod-product-compliance
Lightning Source LLC
Chambersburg PA
CBHW071543220526
45469CB00003B/903